U0124457

薄色

朦胧系奇想少女插画集

口丁 著

北 京 出 版 集 团
北京美术摄影出版社

图书在版编目（CIP）数据

薄色 ：朦胧系奇想少女插画集 / 口丁著 . — 北京 ：
北京美术摄影出版社，2019.12
ISBN 978-7-5592-0319-9

I . ①薄… II . ①口… III . ①插图（绘画）— 作品集 —
中国 — 现代 IV . ①J228.5

中国版本图书馆CIP数据核字（2019）第246237号

薄色
朦胧系奇想少女插画集
BOSE
口丁 著

出　版　北 京 出 版 集 团
　　　　北京美术摄影出版社
地　址　北京北三环中路6号
邮　编　100120
网　址　www.bph.com.cn
总发行　北京出版集团
发　行　京版北美（北京）文化艺术传媒有限公司
经　销　新华书店
印　刷　北京汇瑞嘉合文化发展有限公司
版印次　2019年12月第1版第1次印刷　2021年9月第1版第2次印刷
开　本　210毫米×270毫米　1/16
印　张　10
字　数　80千字
书　号　ISBN 978-7-5592-0319-9
定　价　98.00元

如有印装质量问题，由本社负责调换
质量监督电话　010-58572393

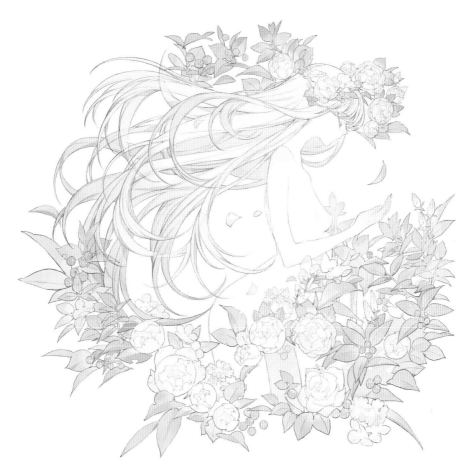

朦 胧 系 奇 想 少 女 插 画 集

目录

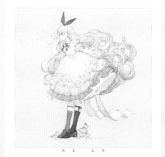
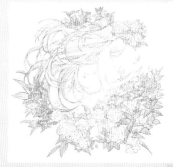

第一章 朦朧系奇想画廊

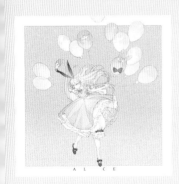
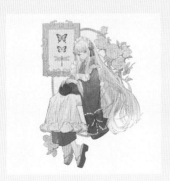
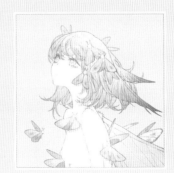
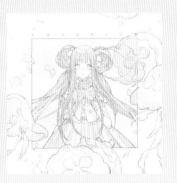

樱

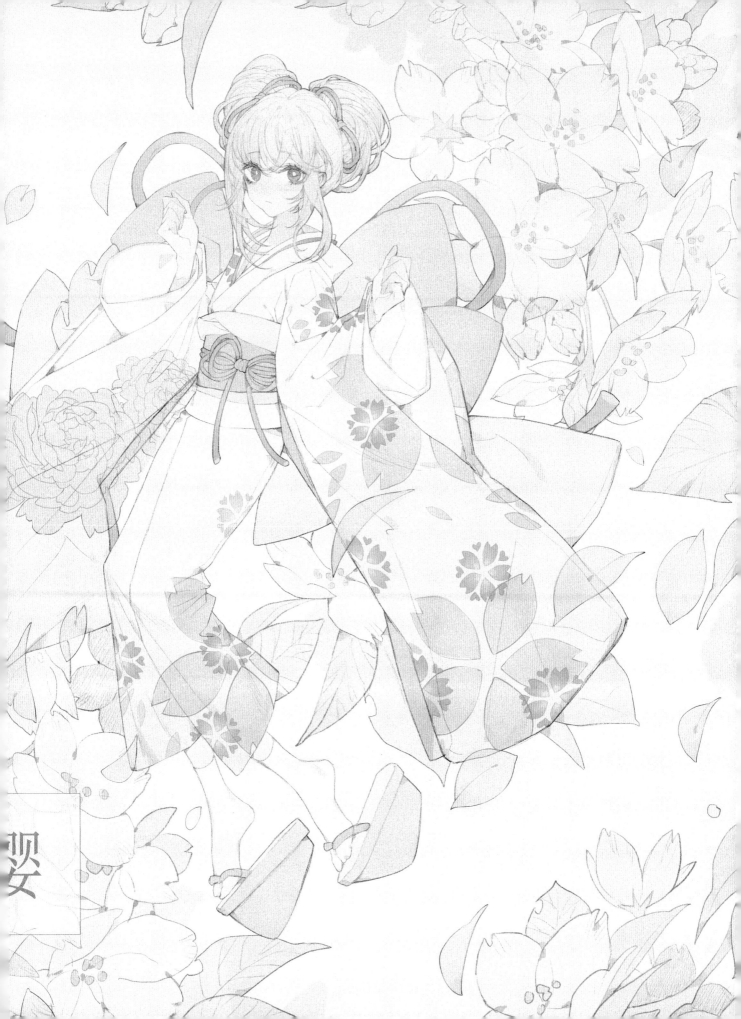

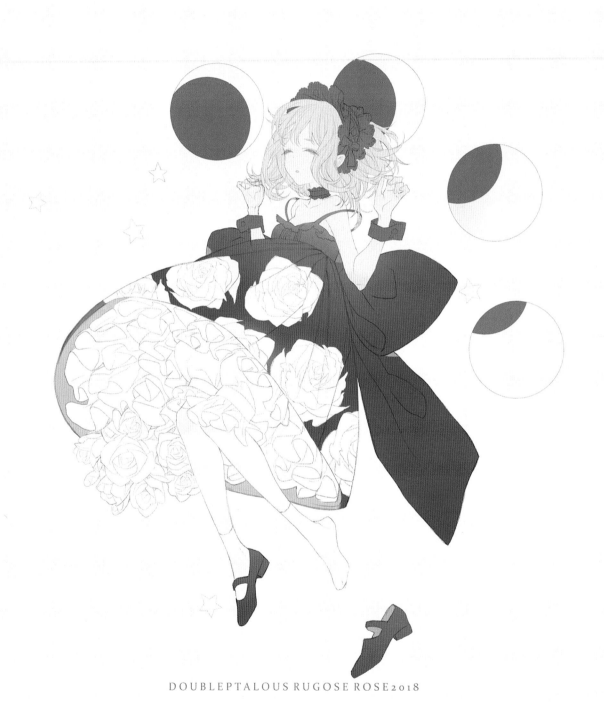

DOUBLEPTALOUS RUGOSE ROSE 2018

图中法文意为"双羽玫瑰"。

白 玫 瑰

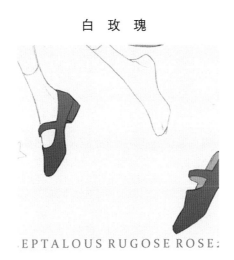

EPTALOUS RUGOSE ROSE:

粉 红 水 母

右页图中英文意为"钵水母纲"。

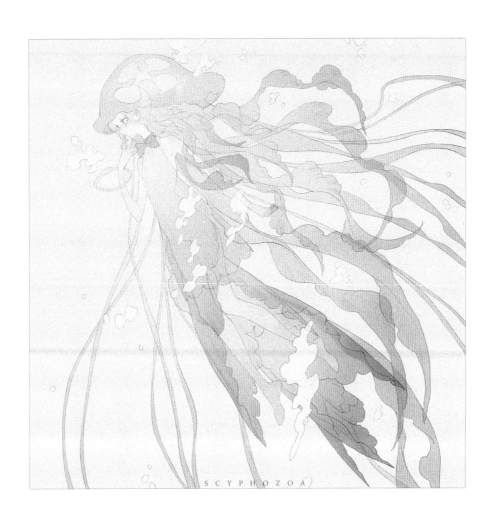

SCYPHOZOA

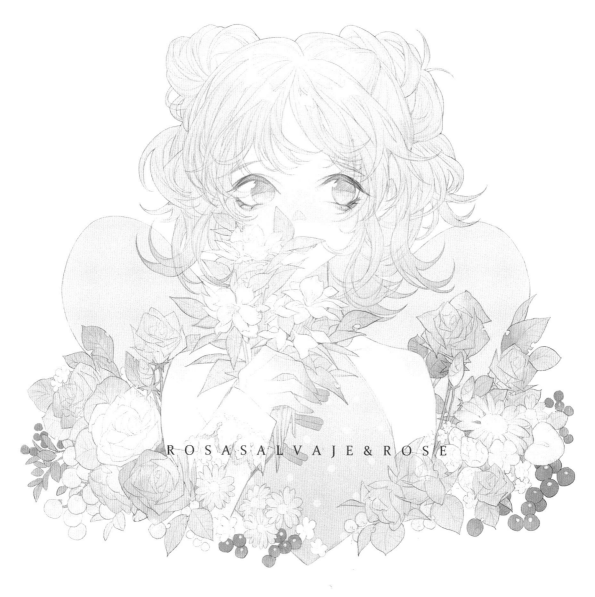

ROSA SALVAJE & ROSE

野 玫 瑰

图中西班牙文意为"野玫瑰"。

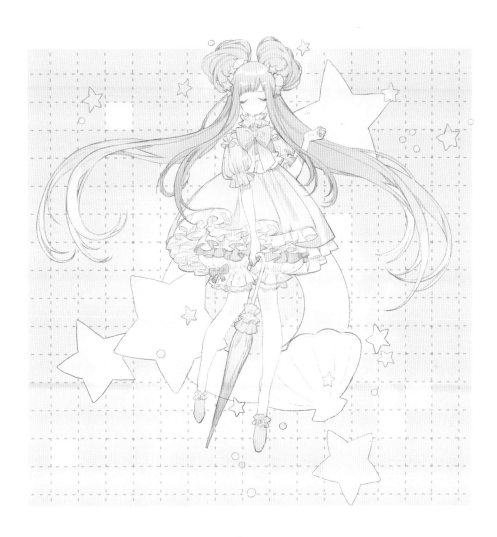

水　色

爱 丽 丝

右页图中英文意为"爱丽丝"。

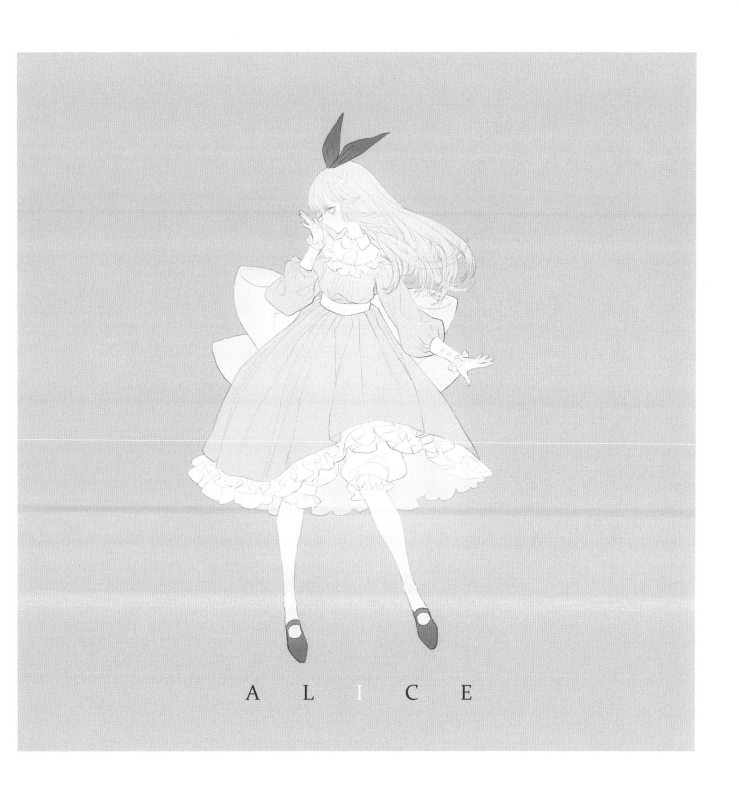

ALICE

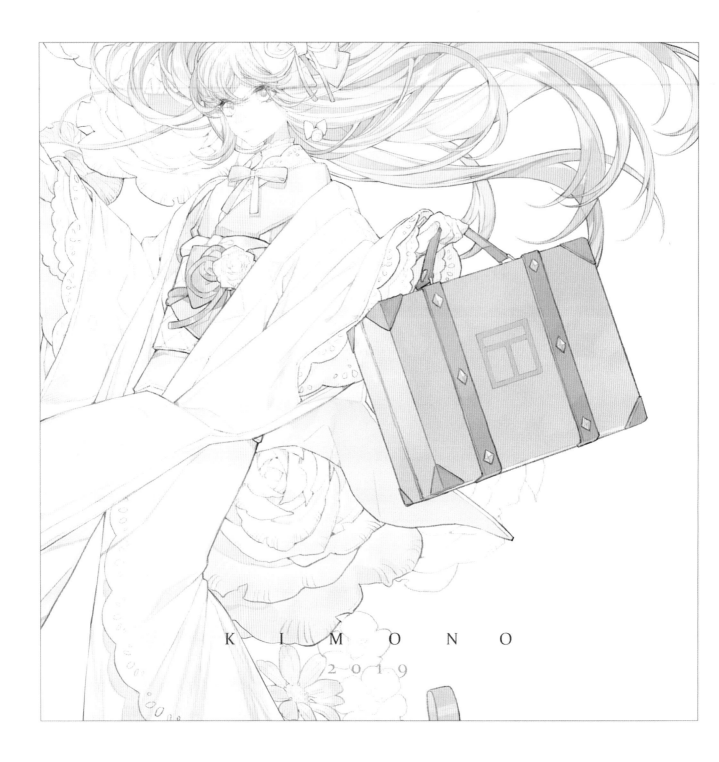

KIMONO
2019

大　正

左页图中英文意为"和服"。

广阔宇宙中的唯一仅有的
蓝色地球上的广阔世界中
小小的思恋
传达给小小的岛屿上的你
——《小小恋歌》

右页图中英文意为"异地恋"。

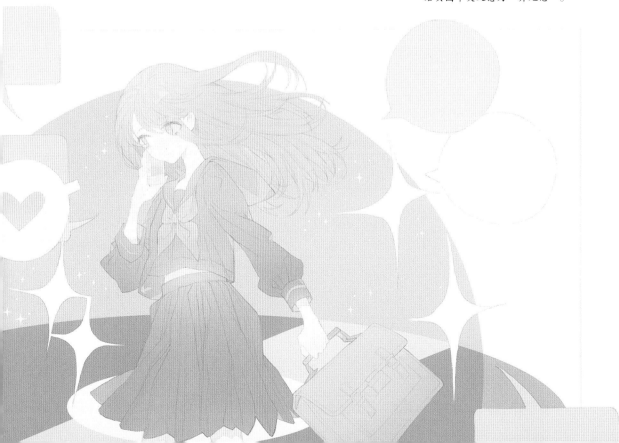

异地恋

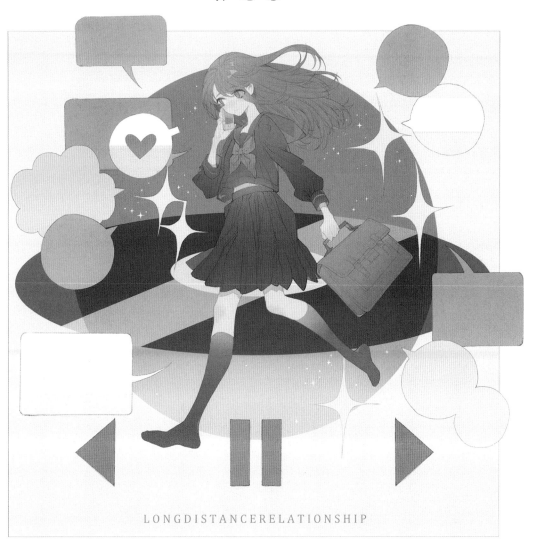

LONGDISTANCERELATIONSHIP

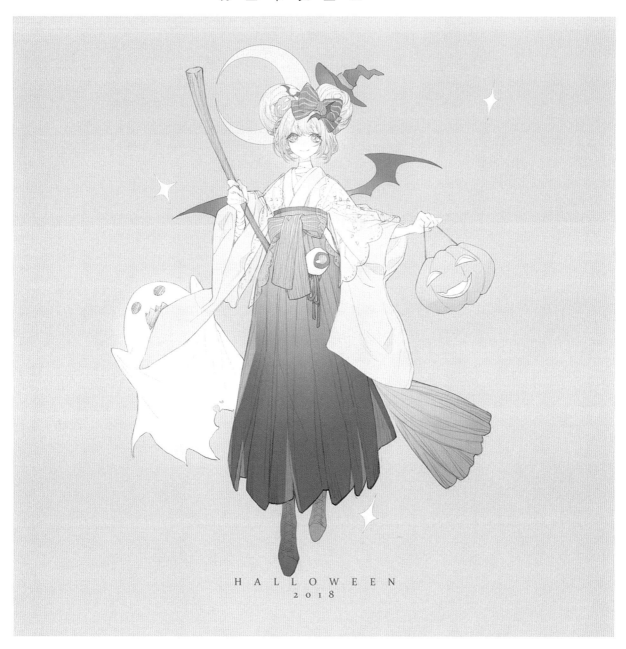

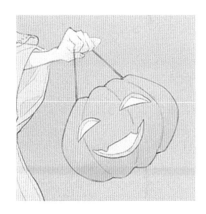

左页图中英文意为"万圣节"。

万 圣 节 女 巫 02　　图中英文意为"万圣节"。

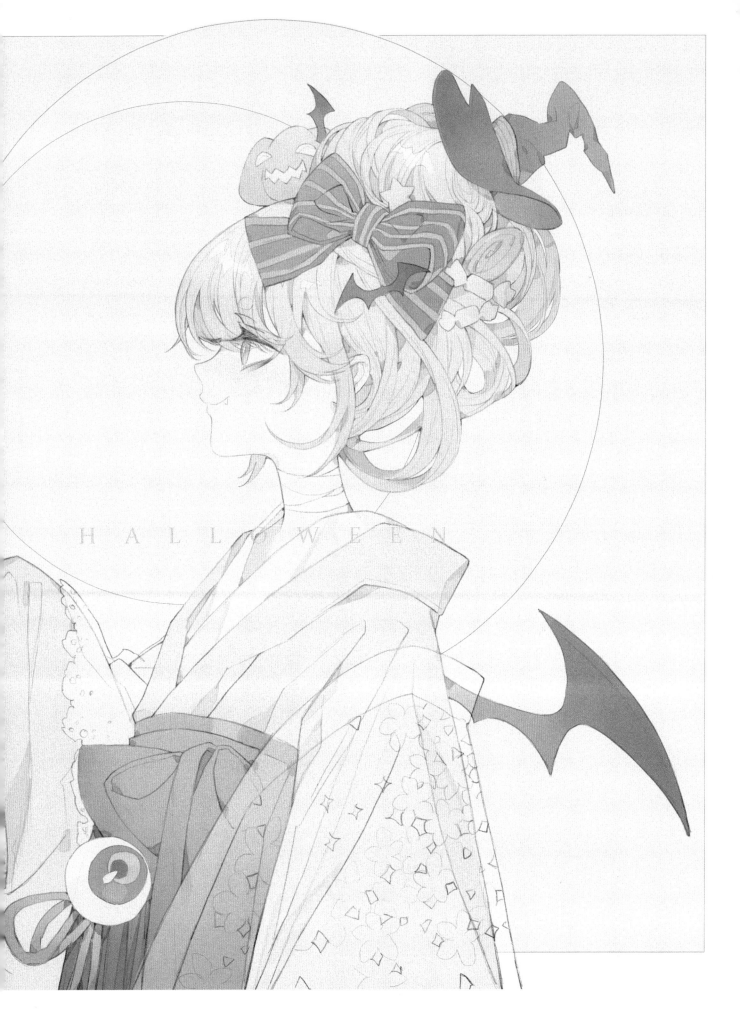

HALLOWEEN

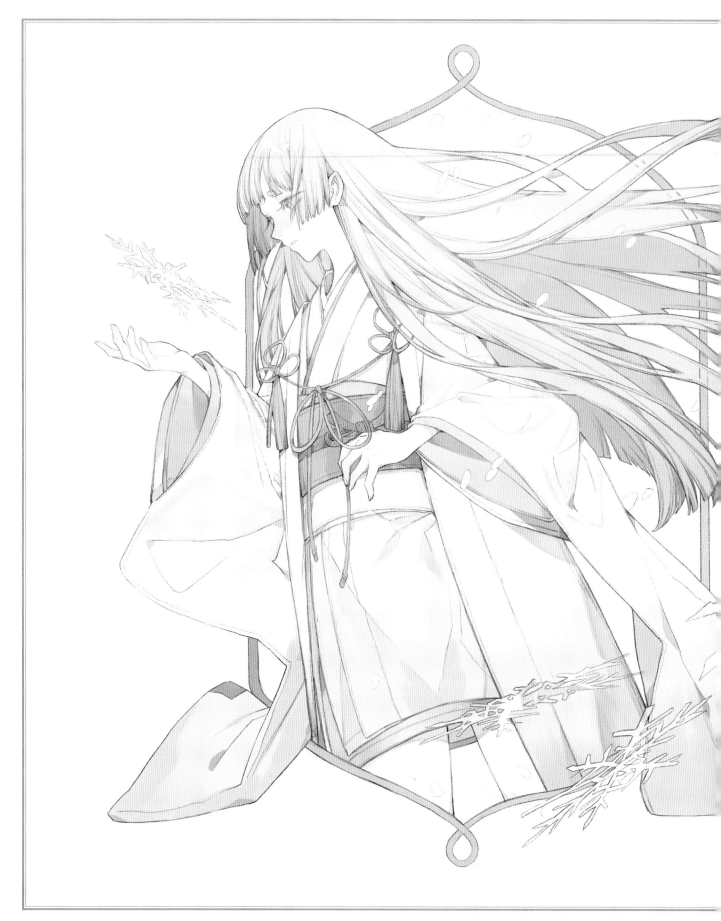

冰 与 雪 的 少 女

国际象棋

右页图中英文意为"国际象棋的白皇后"。

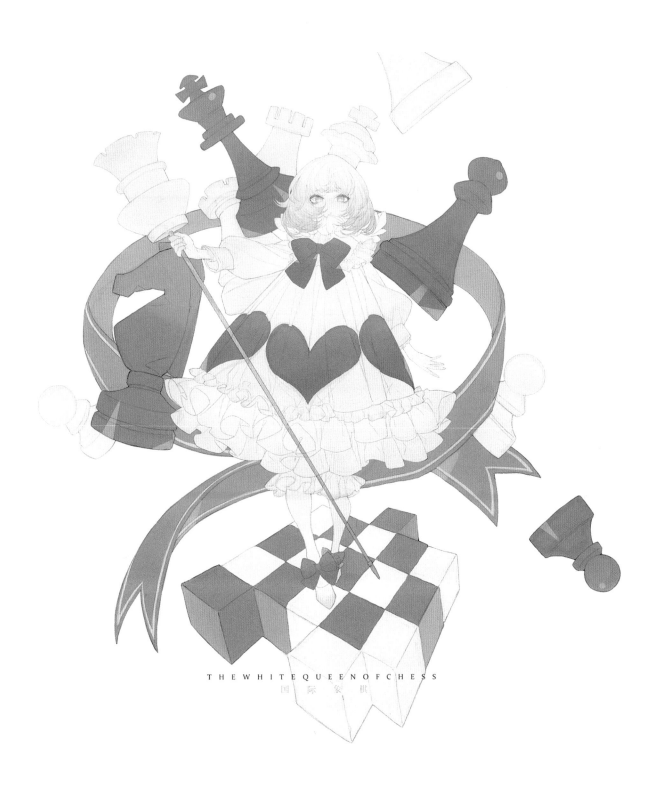

THE WHITE QUEEN OF CHESS
国际象棋

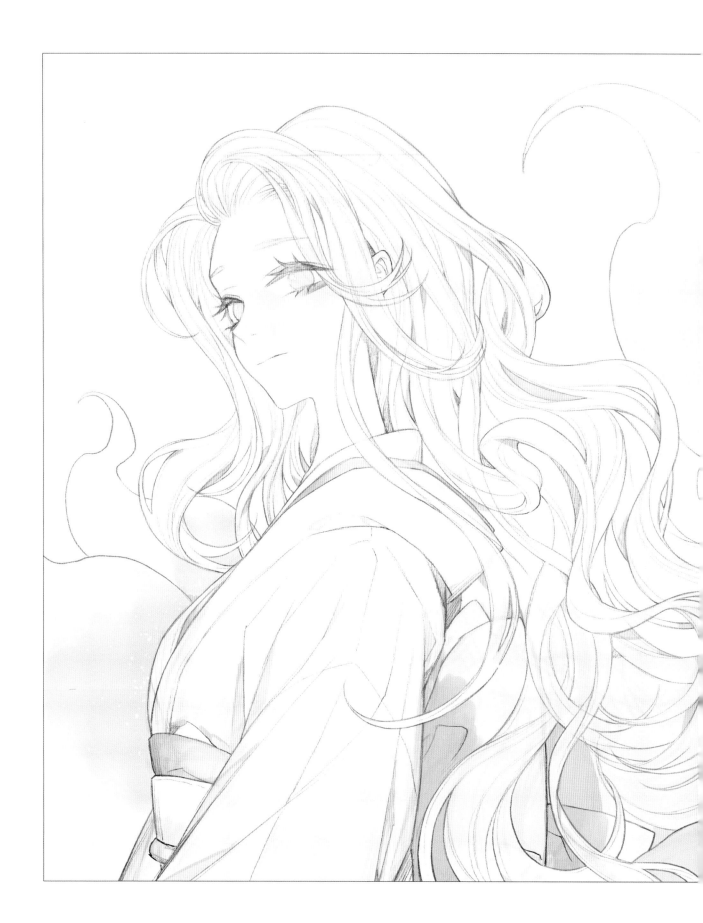

冰 九 尾

花 叶 季

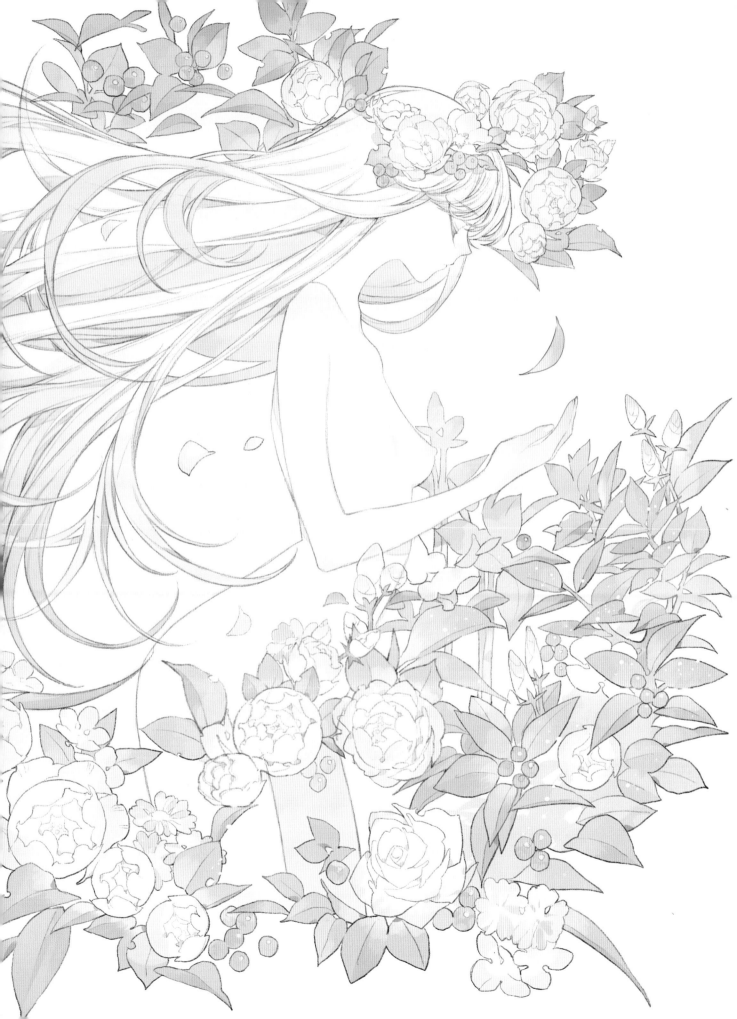

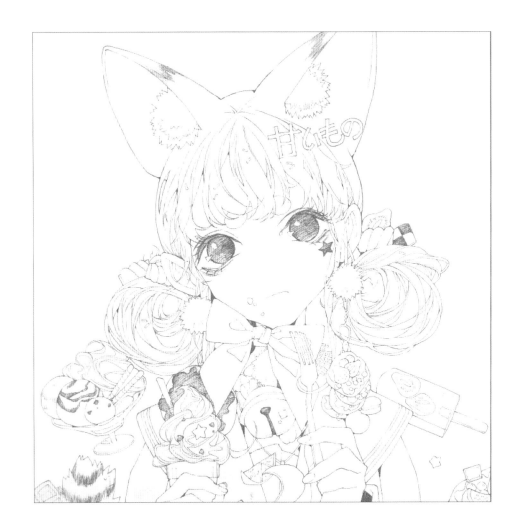

7月12日：甘味

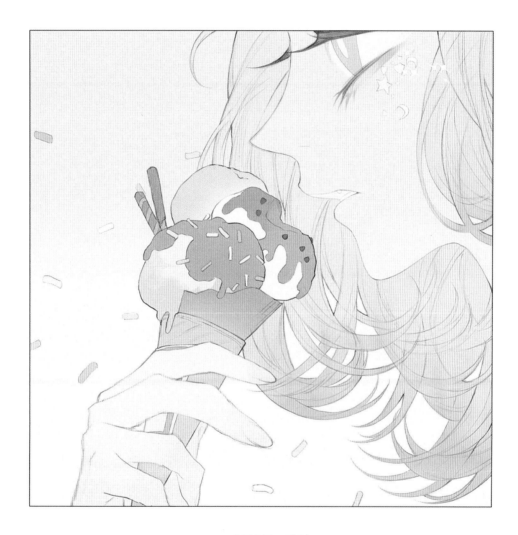

8月9日：吃冰

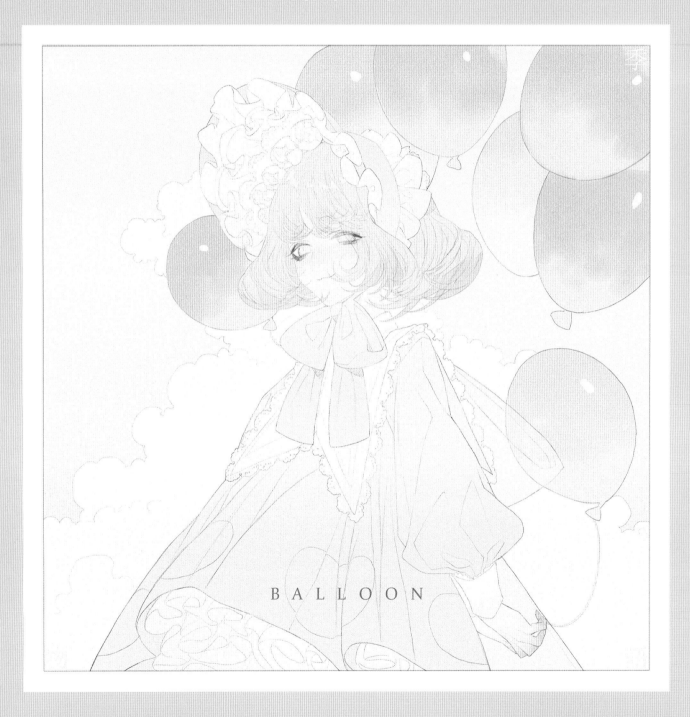

BALLOON

图中英文意为"气球"。

星 期 四 甜 点

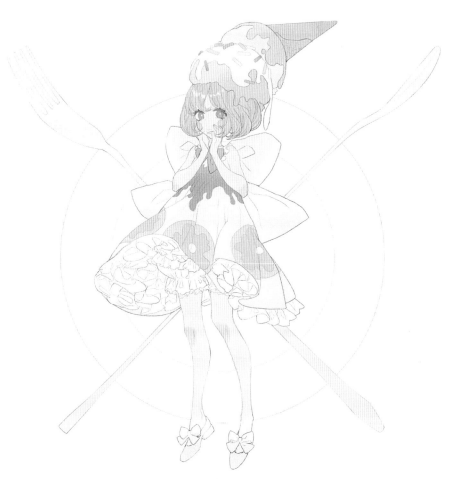

STRAWBERRY & RUMRAISIN ICE CREAM 2018

夏 日 的 粉 可 乐

右页图中英文意为"粉红力"。

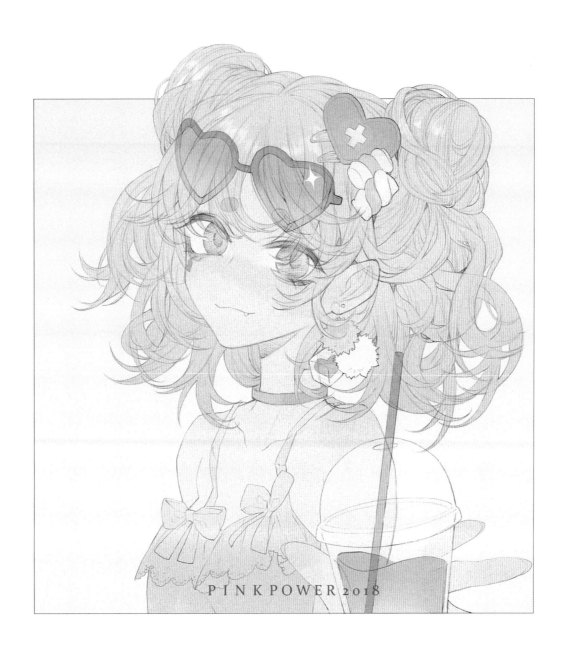

PINKPOWER 2018

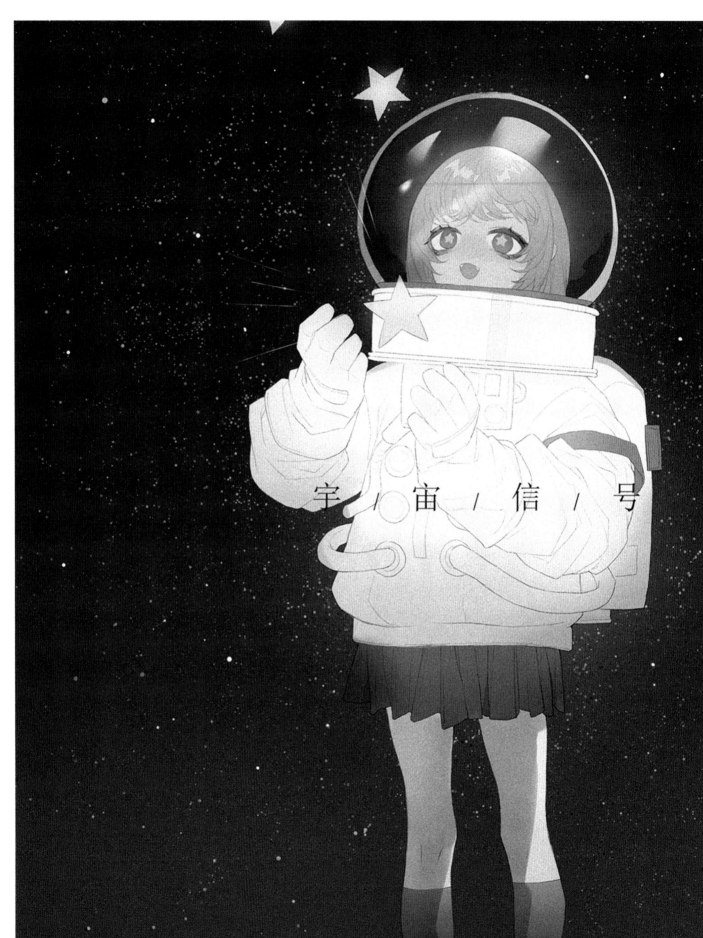

宇 / 宙 / 信 / 号

宇宙信号　C O S M O S

左页图中英文意为"来自宇宙的信号"。

白 色 独 角 兽

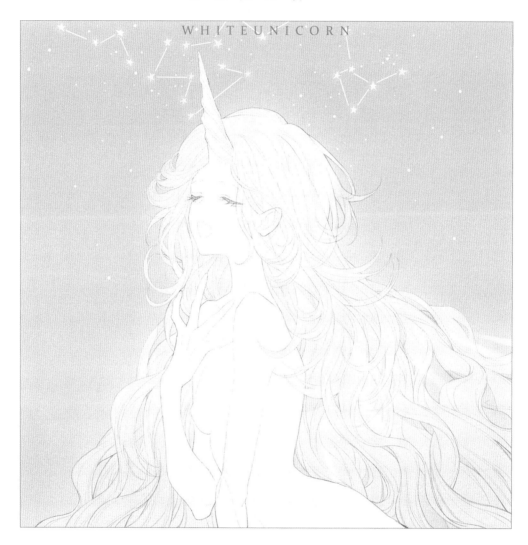

图中英文意为"白色独角兽"。

猫 与 爱 丽 丝

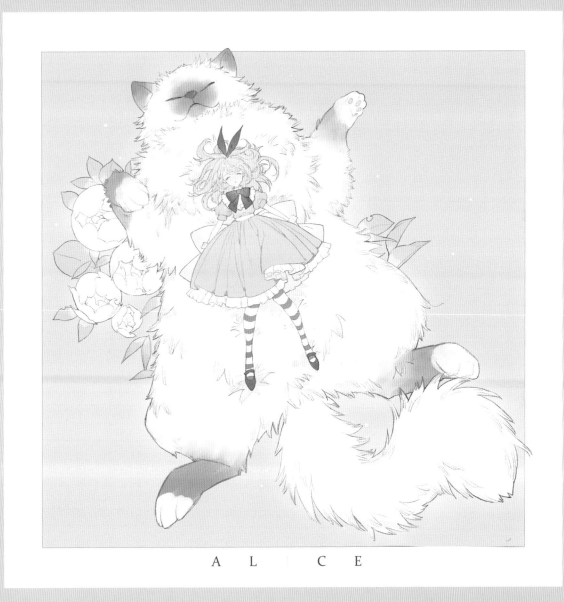

A L I C E

图中英文意为"爱丽丝"。

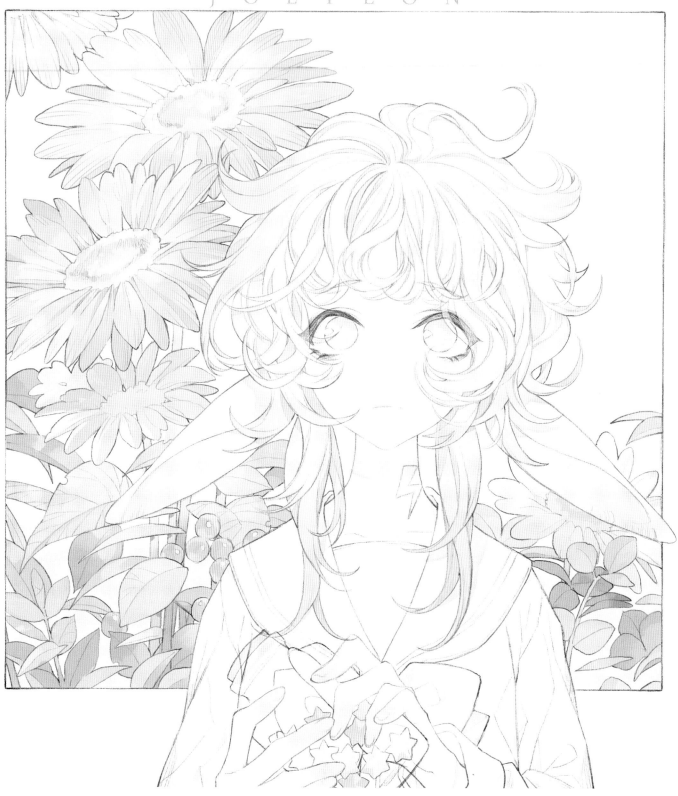

向阳 Jolteon

左页图中英文意为"雷精灵"。

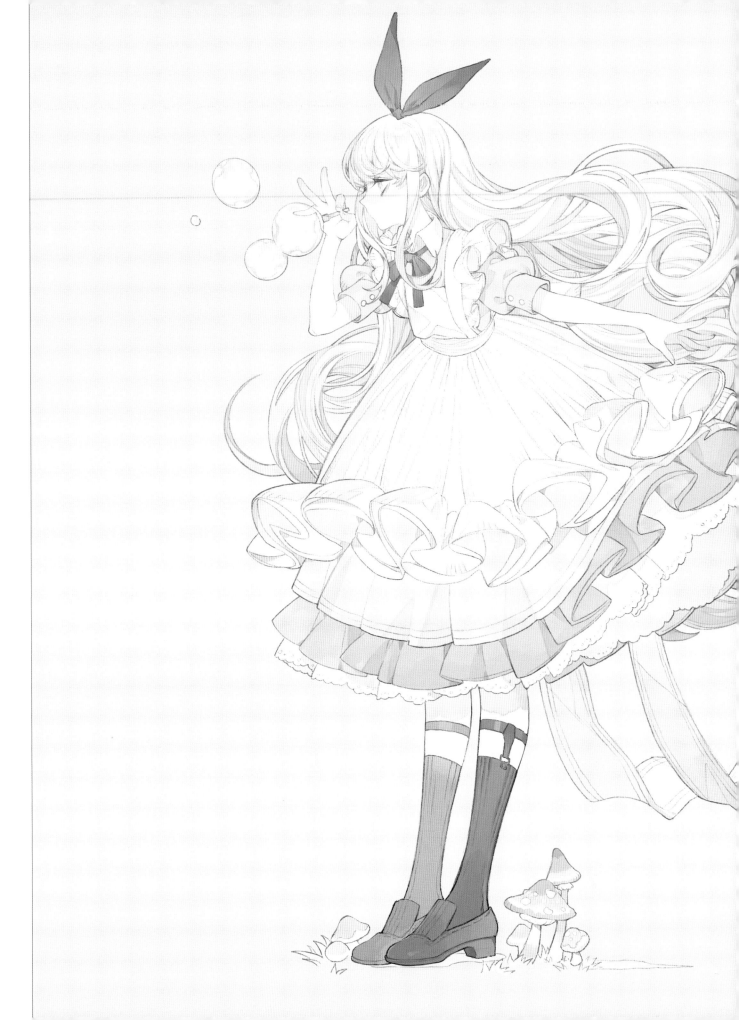

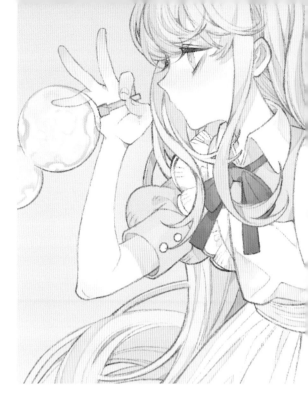

爱 丽 丝 X 女 仆

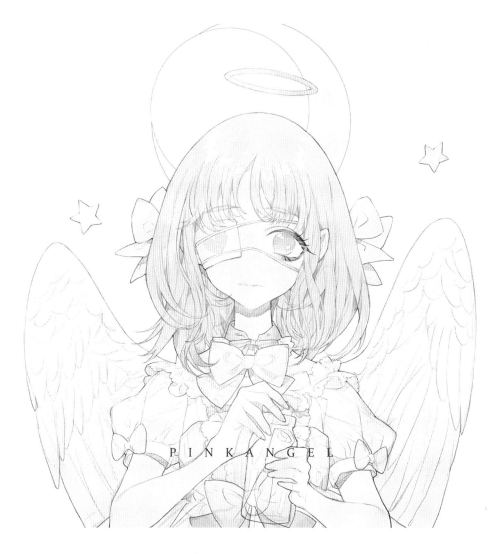

PINKANGEL

粉 色 天 使

图中英文意为"粉色天使"。

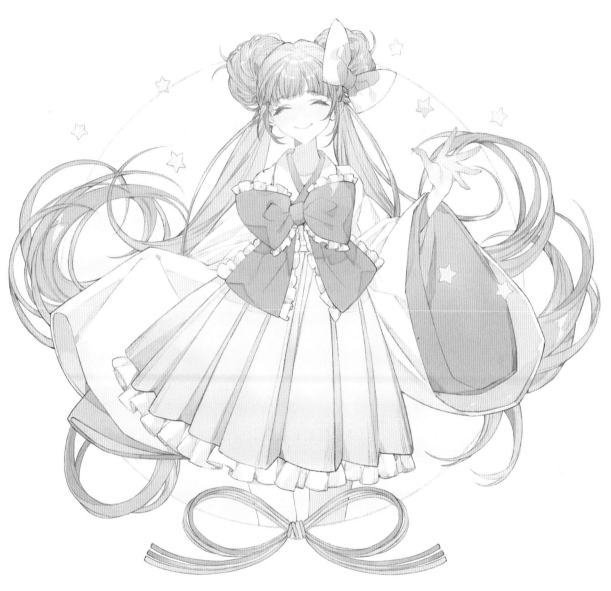

仙 子

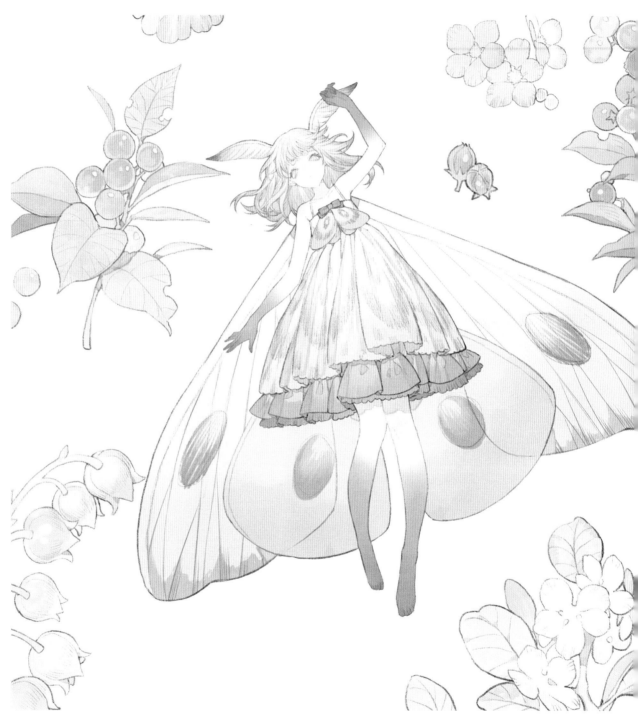

标 本 市 场

图中英文意为"贵妇犬蛾"。

POODLEMOTH

BOUQUET OF ROSE 2018

献 给 你 的 花 束

图中英文意为"一束玫瑰"。

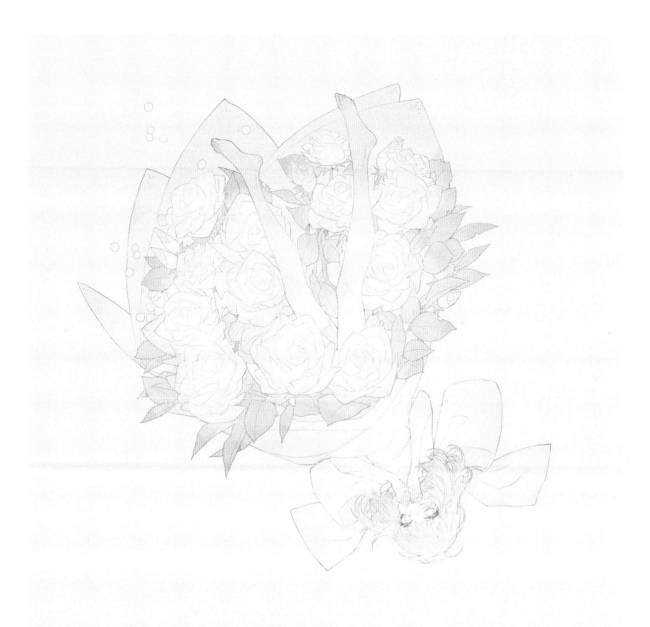

BOUQUET OF ROSE 2018

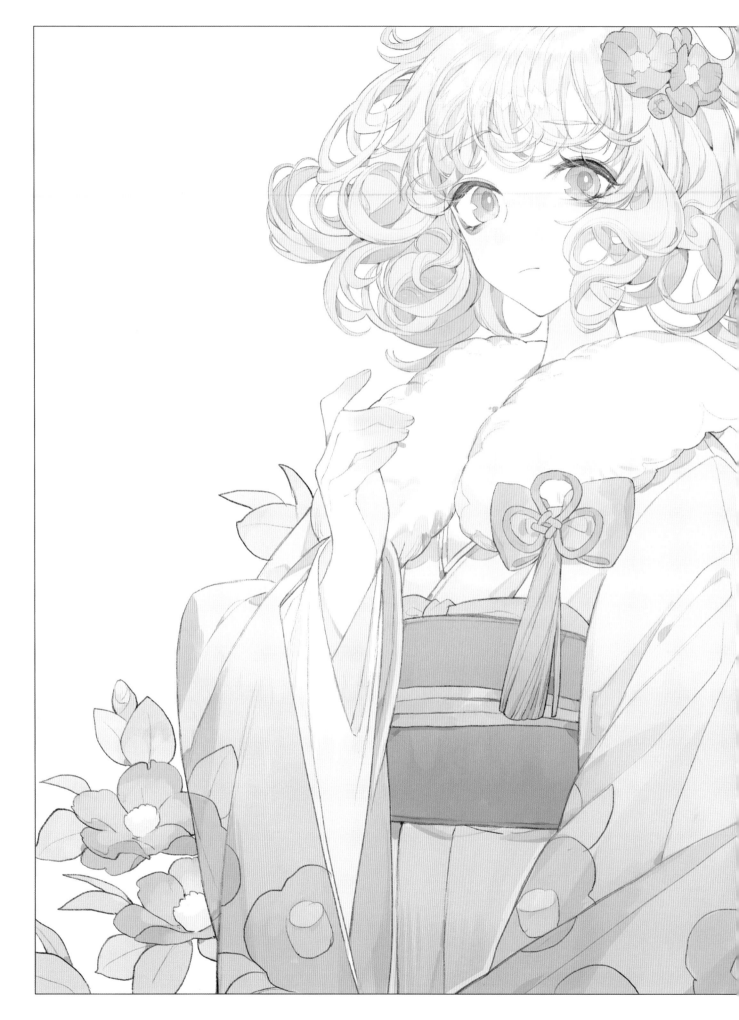

椿

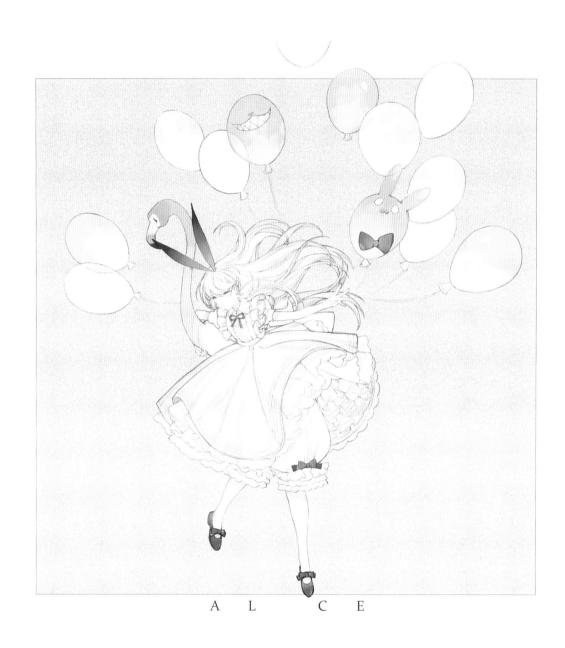

A L C E

图中英文意为"爱丽丝"。

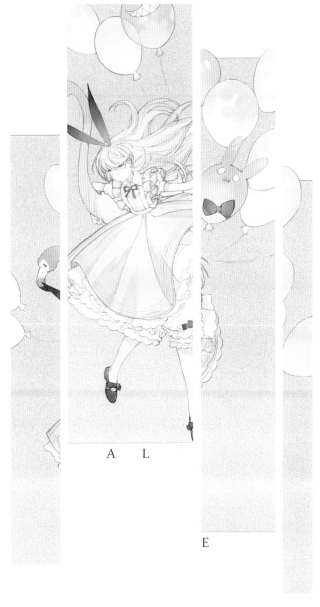

A L

E

爱 丽 丝 的 降 落

圣 辉

贵妇犬蛾诞生的第一张图。

蛾子总是有一种攻击性的美感，是我个人非常喜欢的主题。

一次在网上看到贵妇犬蛾的羊毛毡，被毛茸茸的精灵感吸引，于是尝试把这种感觉加入了画面。

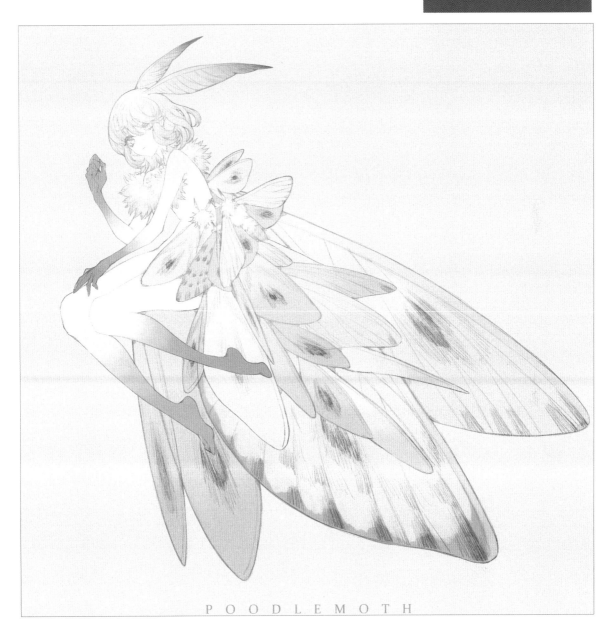

POODLEMOTH

想画的是贵妇犬蛾抬头看见光的样子。

飞蛾飞行的方向总是和光线垂直着，因为火光对它们来说是致命的。

这是高中时候生物老师讲的小知识，不知为何记到了现在。

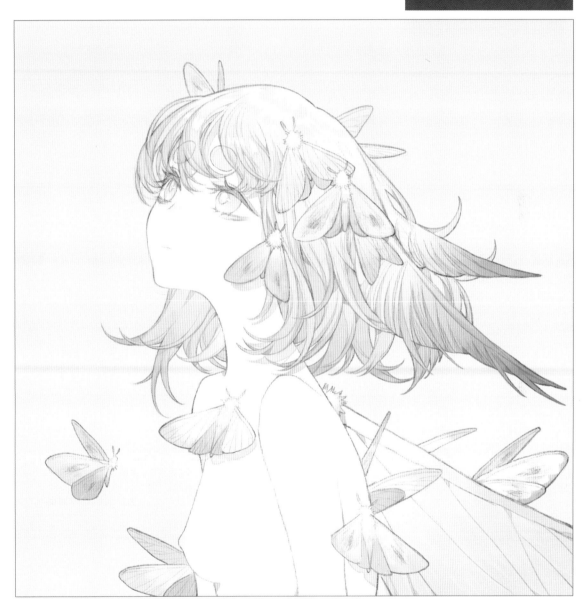

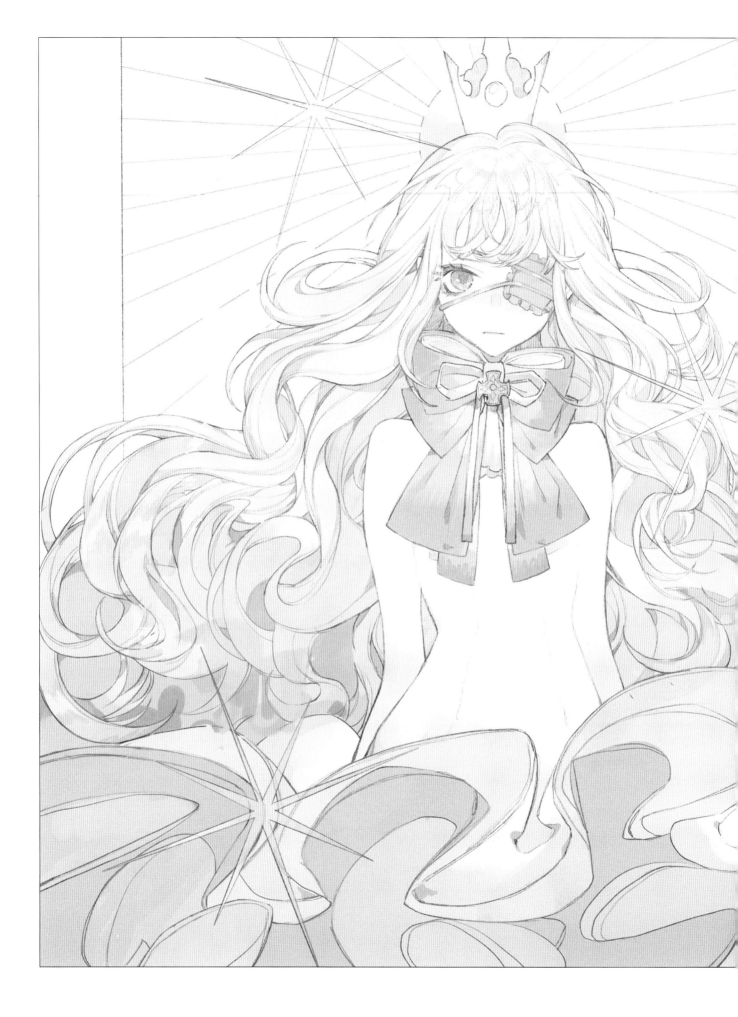

太 阳 的 魔 女

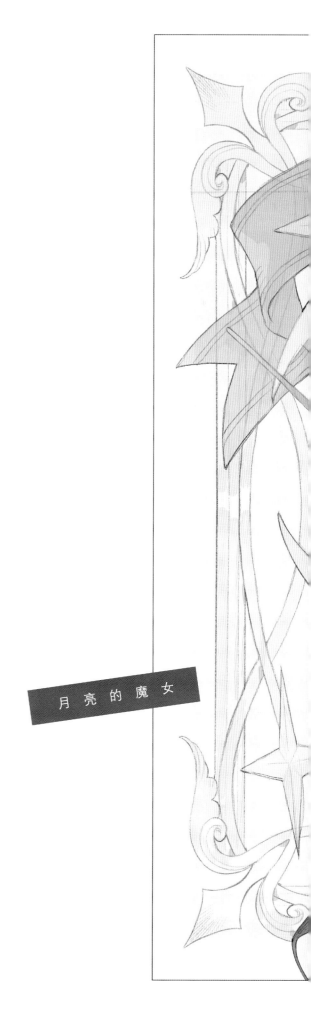

月 亮 的 魔 女

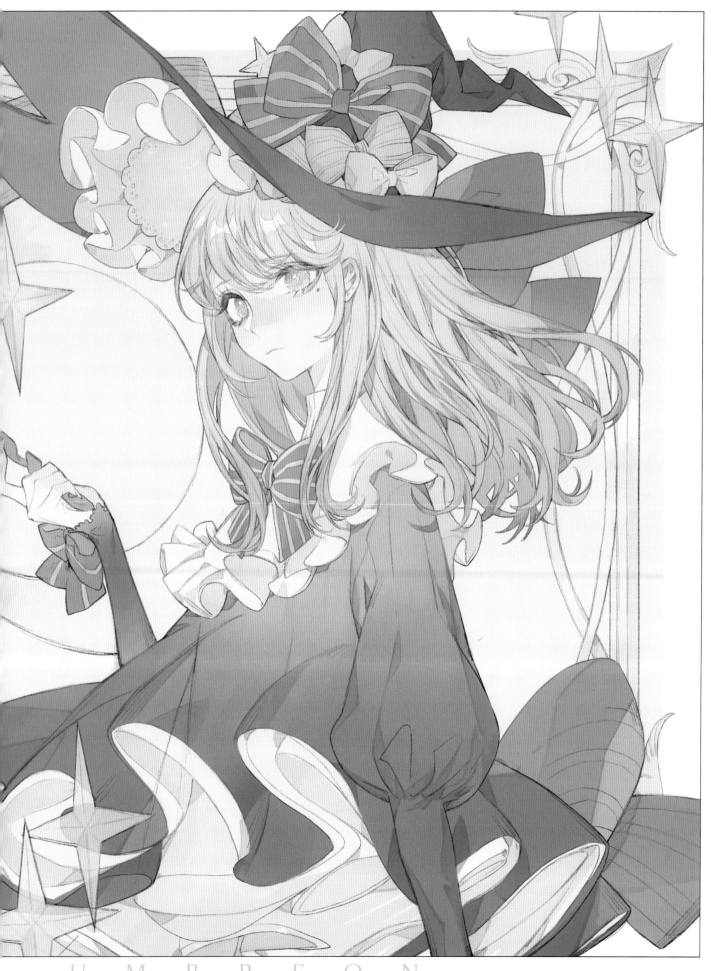

U M B R E O N

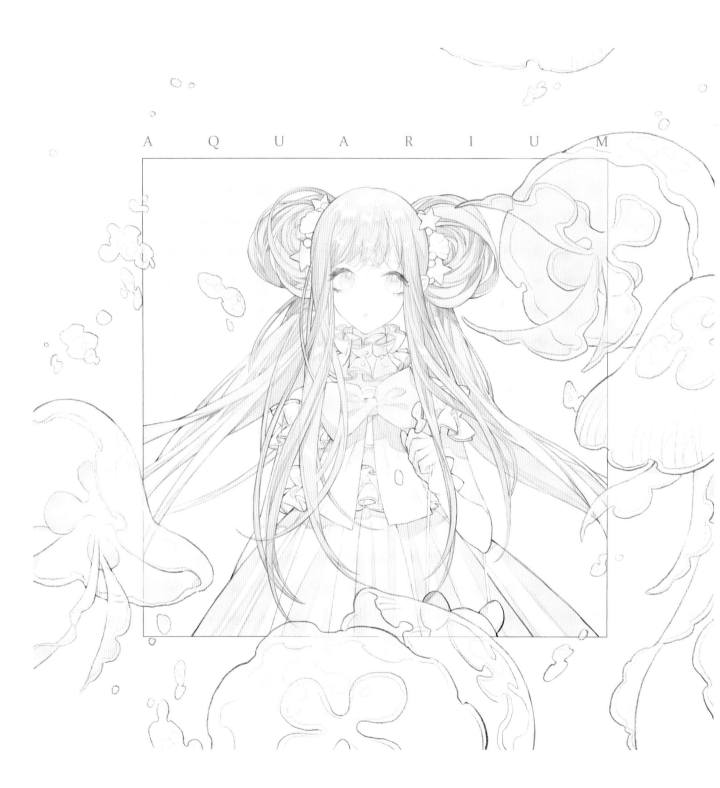

AQUARIUM

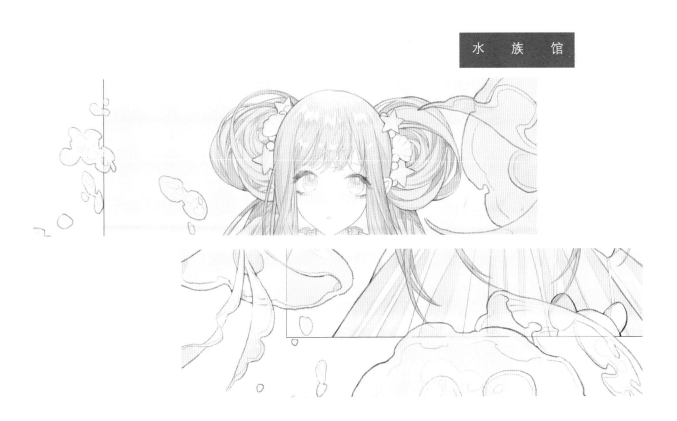

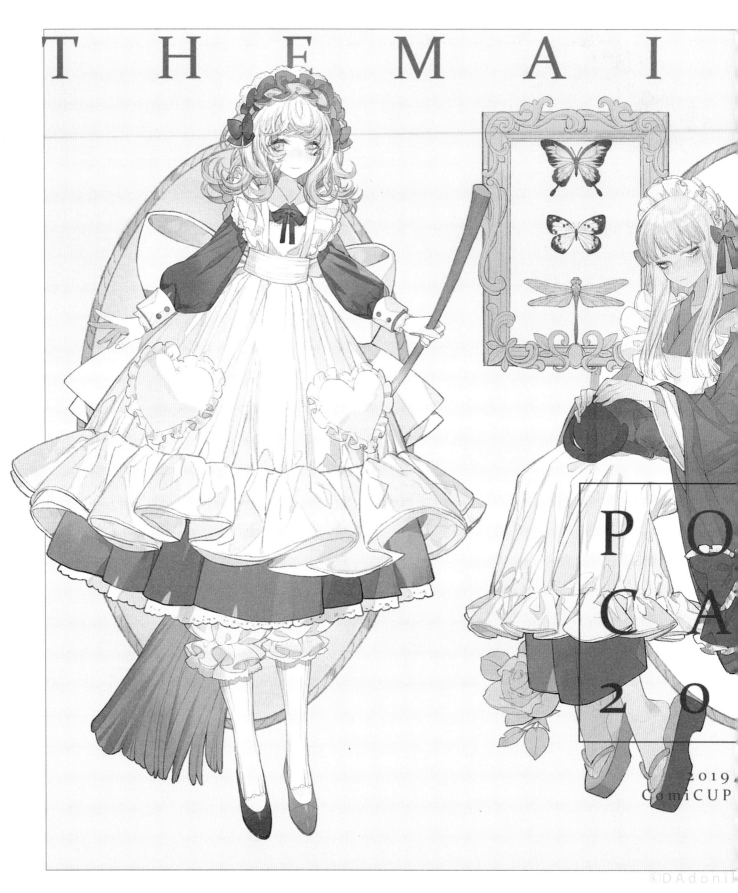

图中繁体中文为"入场无料"。

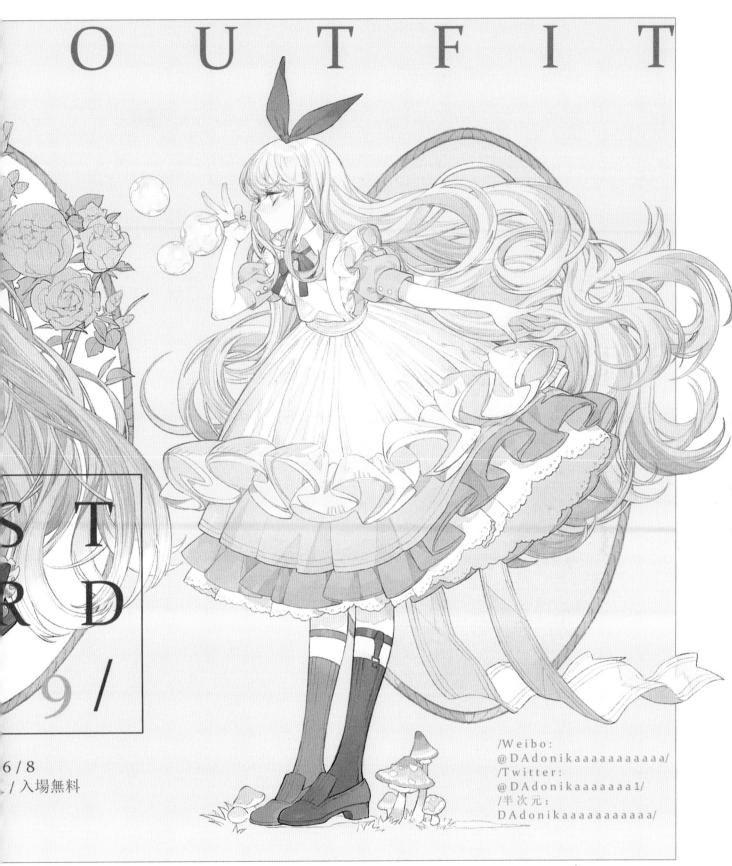

OUTFIT

ST
R D
9/

6/8
/入場無料

/Weibo:
@DAdonikaaaaaaaaaaa/
/Twitter:
@DAdonikaaaaaaa1/
/半次元：
DAdonikaaaaaaaaaaa/

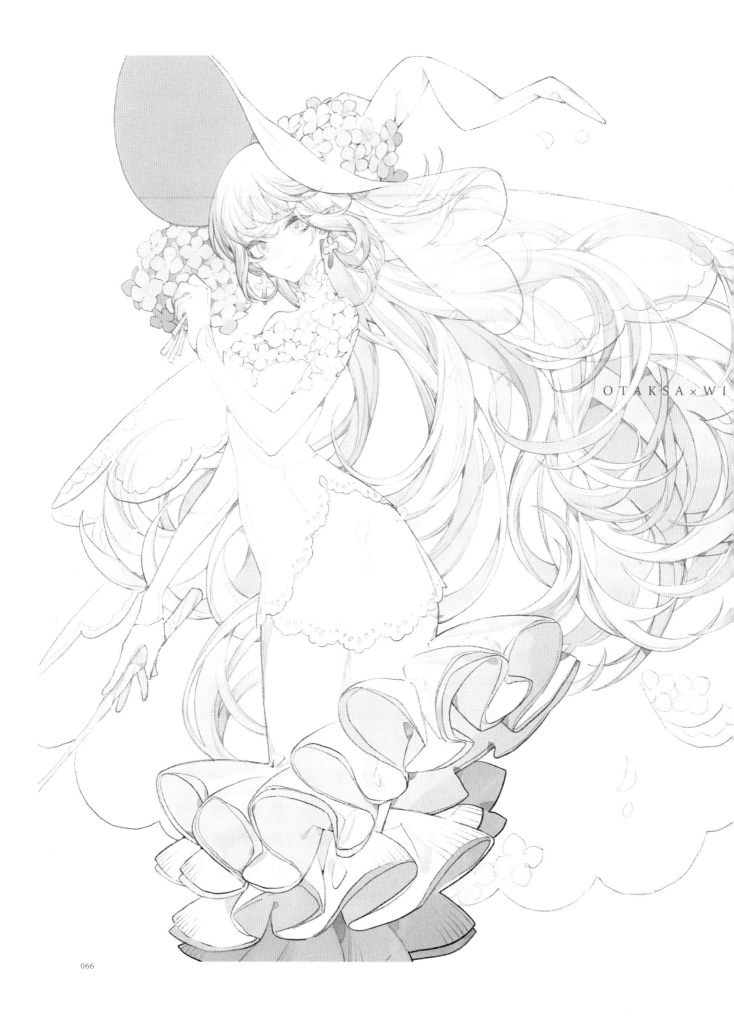

OTAKSA×WI

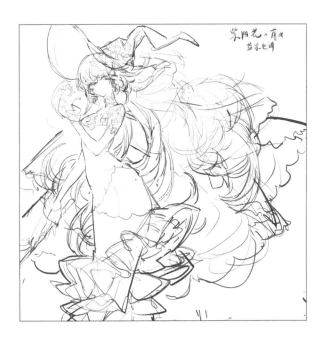

这是一位紫阳花主题的魔女。我想画一些非普通意义的、加入其他属性的魔女。这幅图在帽子、手部饰品、服装边缘、头纱部分加入了紫阳花的元素，整体的色调也是以温柔的蓝紫色为主。

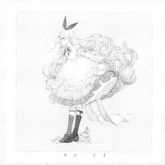
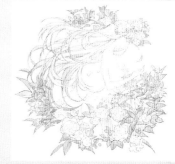

第二章绘制过程回放

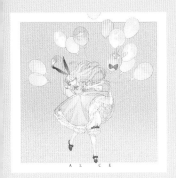

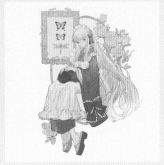

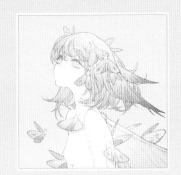

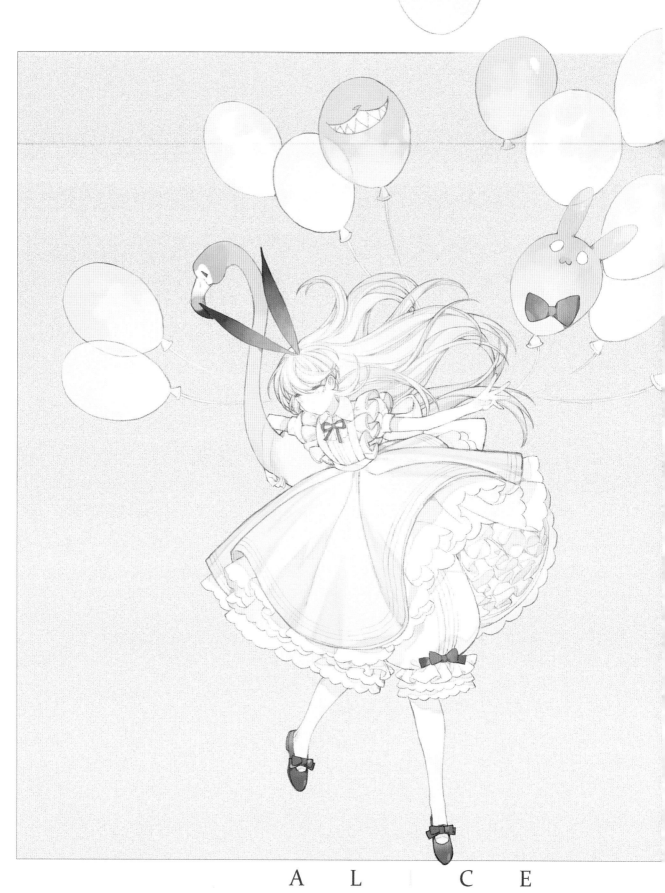

ALICE

爱丽丝的降落

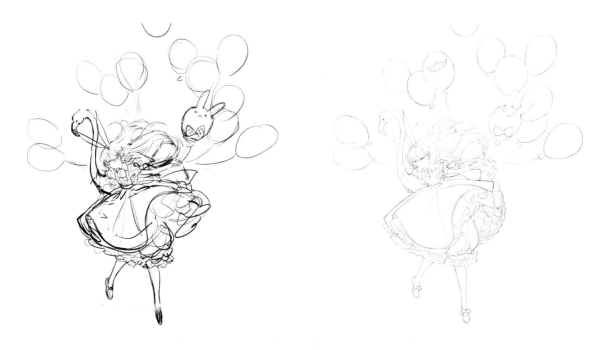

1.确定构图。以下坠的爱丽丝为主要人物，她怀抱着一只用来打曲棍球的火烈鸟，身后还绑了一些气球。气球呈发散状，所有的线段部分指向爱丽丝，形成一个完整的构图，然后绘制线稿。

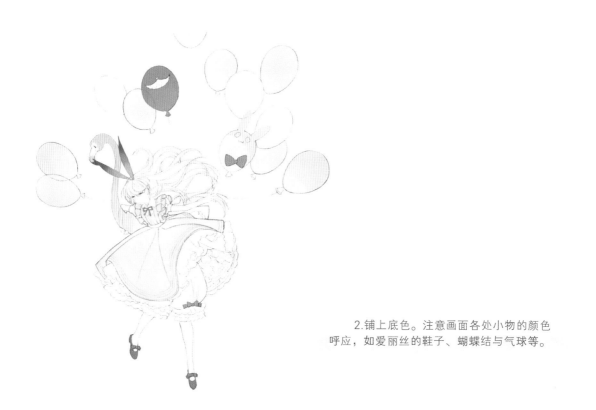

2.铺上底色。注意画面各处小物的颜色呼应，如爱丽丝的鞋子、蝴蝶结与气球等。

3.调整线条颜色，给头发、裙子和气球等增加阴影和细节。

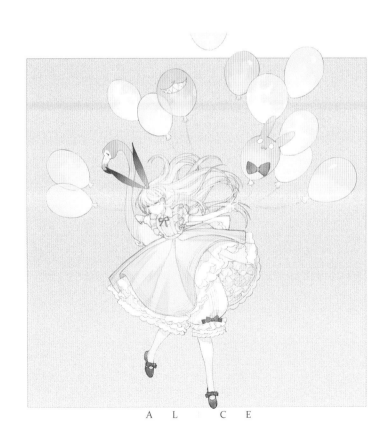

ALICE

4.完成。

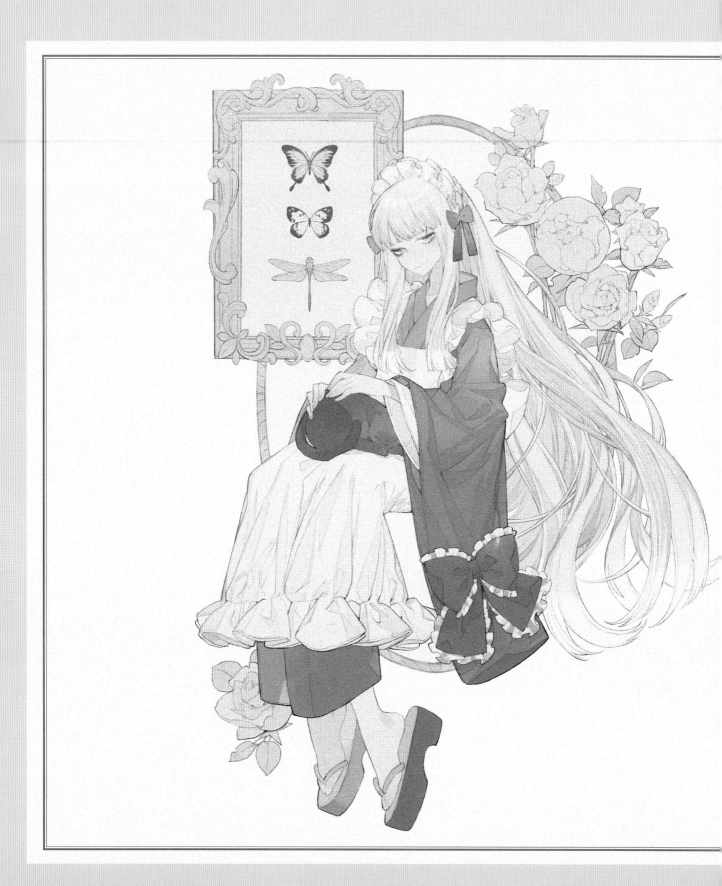

大正女仆

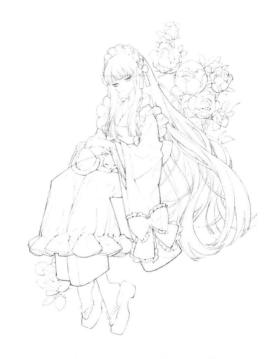

1.构思草图。这里构思了三个不同风格的女仆（爱丽丝、大正、传统）聚在一起交流的情形。一开始想的是两个人用纸杯打电话，后来在绘制线稿的过程中改成现在的样子。

2.单独画出中间女仆的线稿。她怀中抱着一只小猫。

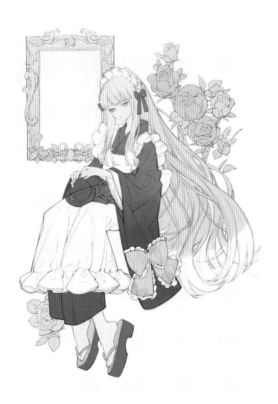

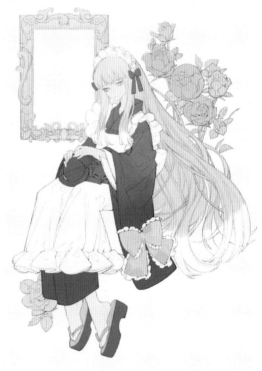

3.上底色。整体配色是黑、白、粉，发尾是渐变白色。一开始想画黑皮肤的小姐姐，但后来改为了正常肤色。

4.在线稿所在图层使用"锁定不透明度"功能，改变线稿颜色。

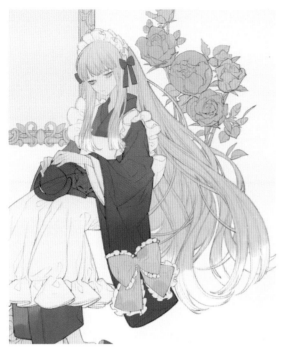

5.画头发的阴影，稍微做一些渐变。眼睛部分用了绿色，因为身后的叶子部分是绿色的，这样搭配比较和谐。注意在撞色的情况下其中至少一方饱和度要低。

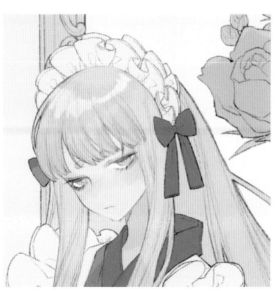

6.处理头发的高光，要注意形状是一个环形。可以想象成顶在头上的一个光环。眼睛周围用红色加深眼轮匝肌的结构。

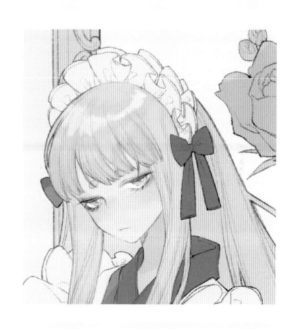

7.高光是眼睛的灵魂，一定要记得加上。

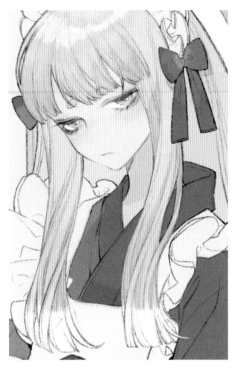

8.细化头发的部分。用阴影色勾勒出
头发应有的结构，尤其在一些转折的地方
是一定要有阴影的，要注意这一点。

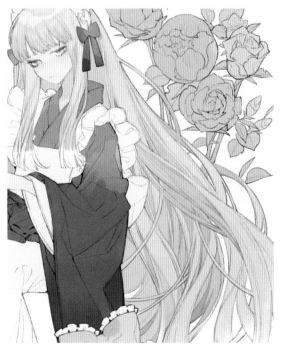

9.细化身后的头发。因为是顶光，所以
头发的底面都要加上阴影。

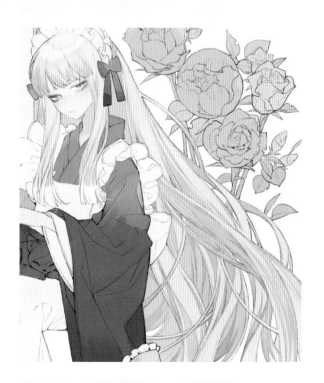

10.继续细化头发。头发边缘处也加上一
些阴影，这是结构转折处必定会出现的。

11.衣服褶皱要跟着衣服的结构画，出现凹陷、转折的地方，就是需要阴影的地方。

12.绘制围裙处的阴影。注意在塑造黑色或者白色的时候，尽量不要用纯黑、纯白或纯灰色去塑造，而是用浅色或深色的混色去塑造。可以看到我在此处使用了浅粉色、浅紫色等颜色。

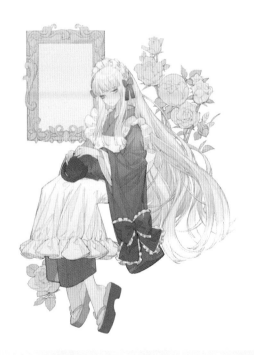

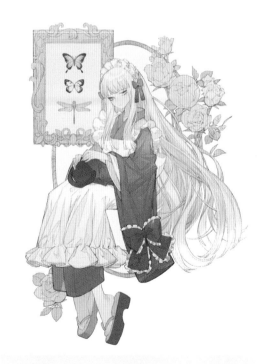

13.基本完成，绘制一些小元素，如蝴蝶、蜻蜓等，然后把这张加入三女仆"豪华套餐"就可以啦。

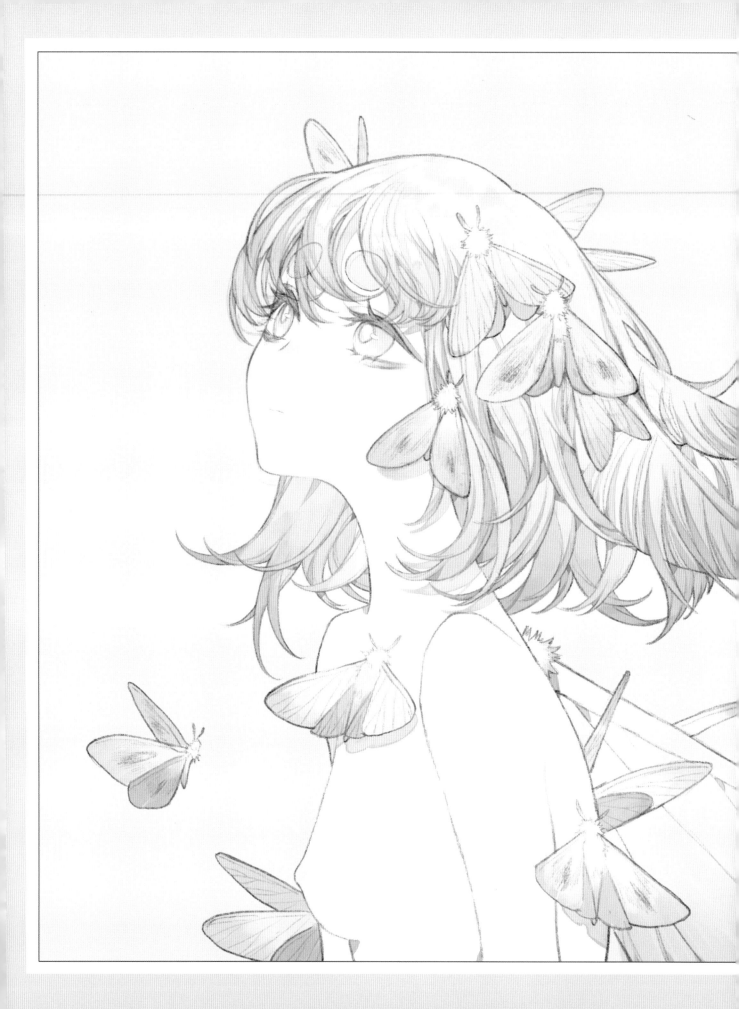

过 程 回 放 3

贵妇犬蛾02

1.起草图。确定整体的构图、姿势和元素。这是之前出现过的一只贵妇犬蛾的设定，想画她仰起头在看着光、身上有许多蛾子飞舞的样子。可以在头部的轮廓定下后加头发，这样造型可以准确一些。整体构图用头发和翅膀的概括形状做了一个"三角形"。

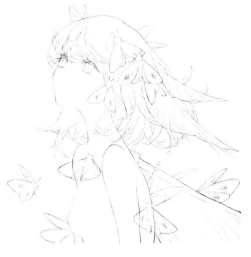

2.确定线稿。把草稿透明度降低，然后在上面新建图层绘制，主要是在杂乱的大线条中找最合适、好看的一部分。头发要注意粗细变化，一般外轮廓的线条较粗，内部的线条较细。如果不能准确地控制线条，可以尝试先用等细的线条画完再把部分外轮廓勾一次。

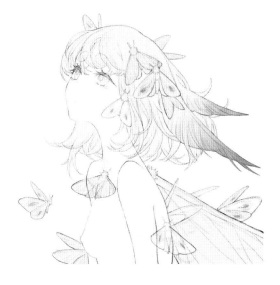

3.上底色。整体色调偏黄褐色，尽量贴近蛾子的颜色。头发、触角末端可以用渐变的深色。

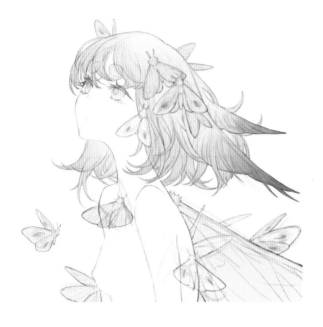

4.锁定不透明度，修改线稿颜色。

 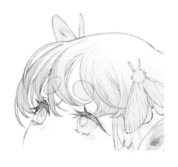

5.开始细化，用深色勾勒边缘处。给刚才勾勒的阴影内部加上浅色（比一开始的底色深，比阴影浅），这样可以产生层次感。

6.加一些颜色更深的小块阴影，同样是增强层次感。

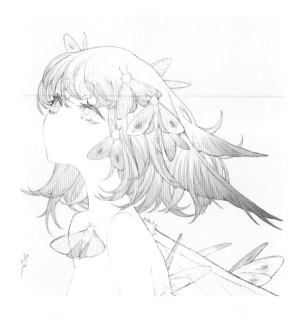

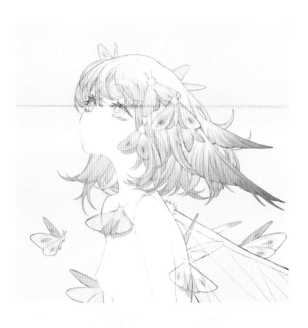

7.整体头发都做这样的处理。注意要区分整体的亮部和暗部。而后画出高光，高光用白色就可以，要注意形状像一个光环。

8.头上的触角等部分的处理和头发一样。

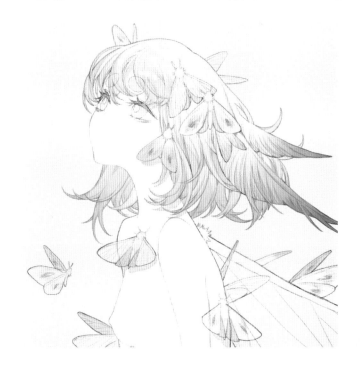

9.继续添加人物肢体上因遮挡而产生的阴影。

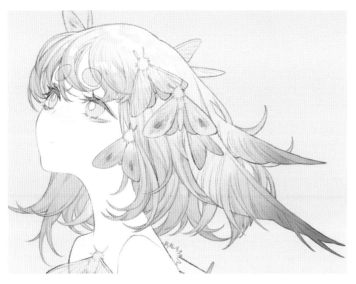

10.细化这些阴影，跟之前
的步骤一样。

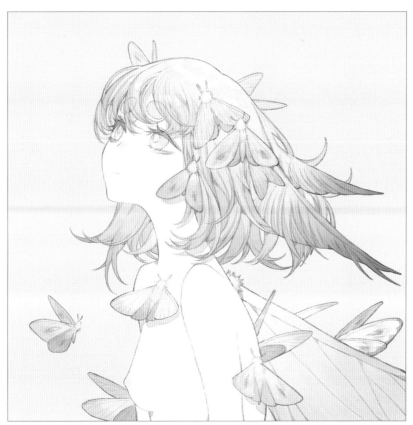

11.清理线稿，
擦去不需要的部分，
加上边框等细节，就
完成了。

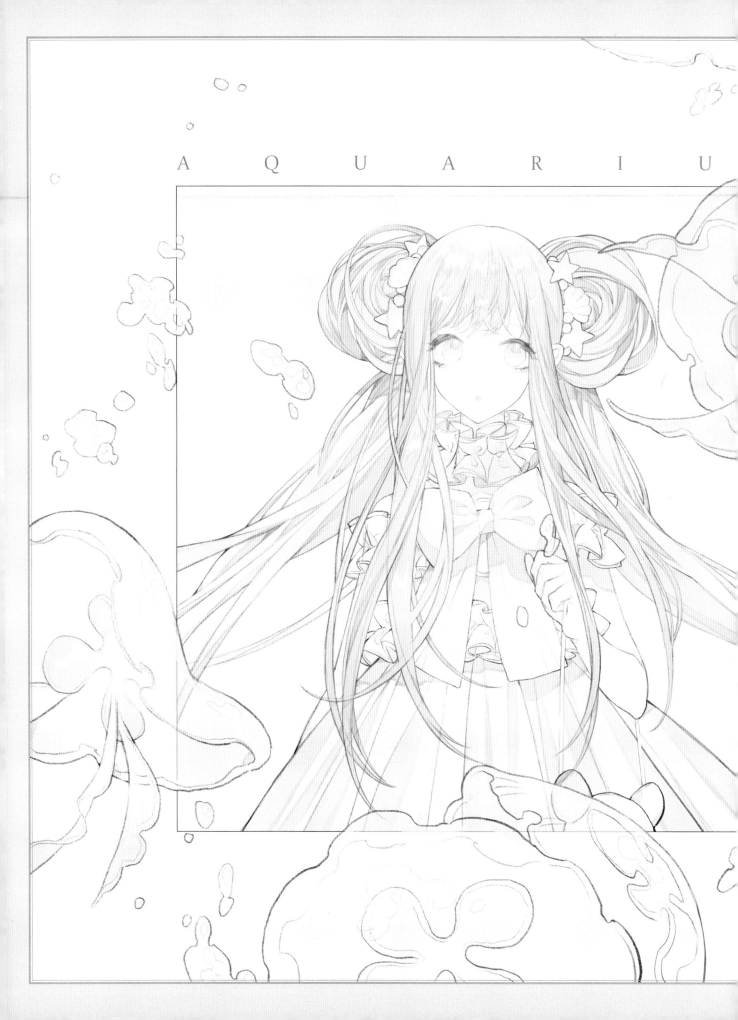

过 程 回 放 4

水 族 馆

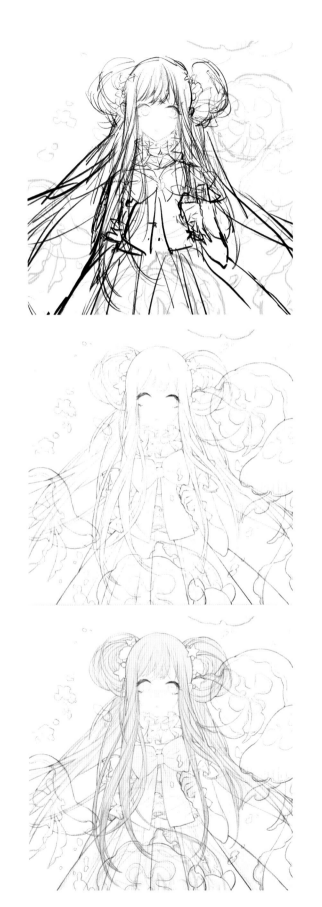

1.画出草稿。这里设定的是在水族馆看水母的少女。

2.画线稿，注意线条要有粗细变化。

3.上底色，主要选用粉色和蓝色，注意粉、蓝渐变的过渡要仔细绘制。

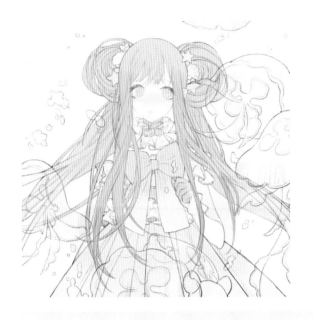

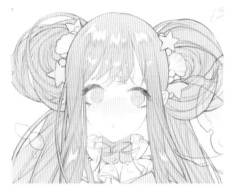

4.绘制线条颜色，画出高光部分，高光要自然。

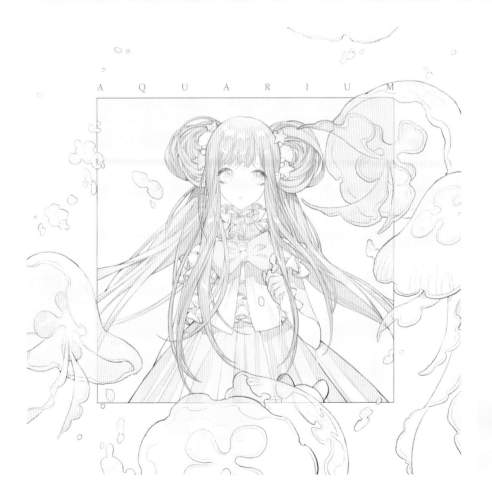

5.完成
图。对整体
构图稍微做
了调整。

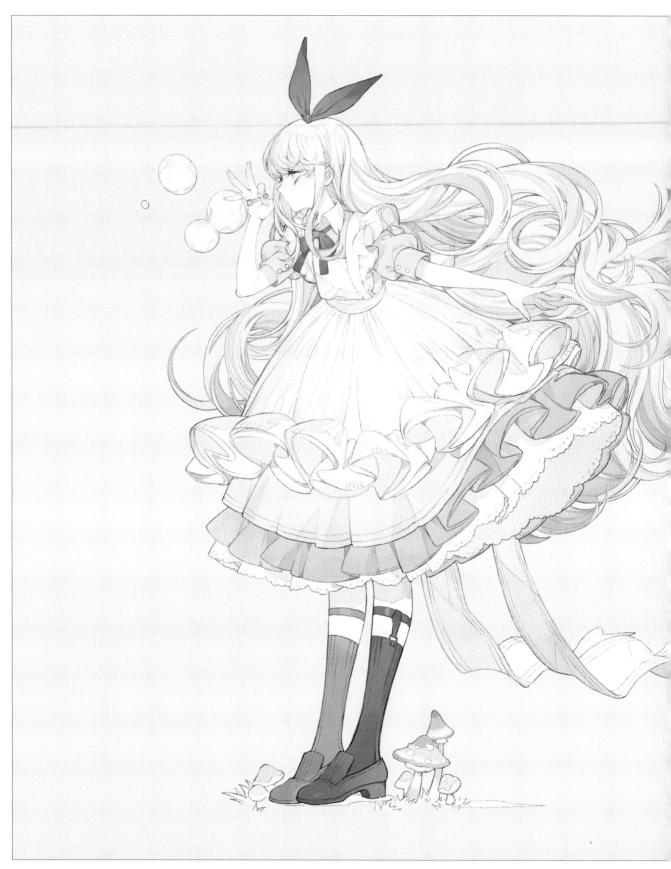

A L C E

爱丽丝 × 女仆

又是我个人最喜欢的爱丽丝题材！这张是和朋友一起合作没有什么灵感的时候，朋友提到的女仆主题。当时是设想了三个女仆，这是其中一个，穿着与爱丽丝风格结合的传统女仆装。

荷叶边的走势

1.画草稿的过程这次就不再赘述了，与之前的步骤大同小异。这次的难点主要在于荷叶边的造型刻画。绘制荷叶边的时候，要注意整体呈现上图这样的走势，而后连接荷叶边的两端，同时褶子之间要有一定的区别差异，使整体更有节奏感。

2.开始上底色。可以看到我在上底色的过程中加入了一些渐变色，让整体颜色更加丰富。整个头发从上到下是饱和度越来越高、颜色越来越深的，也塑造了一定的立体感，让画面不会过于平面。一些简单的光影也在这一步铺垫了基础，比如头发的阴影和裙子的阴影等。皮肤用喷枪工具做了一些处理，原理类似于女孩子化妆，打上可爱的腮红，显得更加少女，有活力。

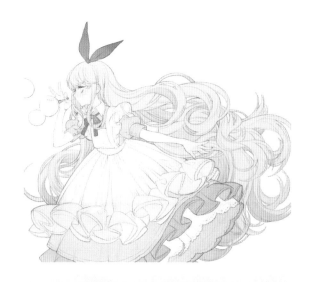

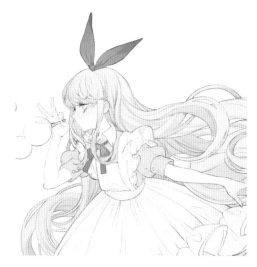

3. 细化暗部。注意头发的暗部和上一步的区别，颜色更加丰富，层次感更明显。

4.继续细化。可以看到头发的部分开始有发丝的感觉，分组也越来越清晰。少部分地方有了一些颜色稍重的小阴影，这也是为了增强立体感。虽然整体是一个小清新的平面画风，但是该有的立体感还是不能缺少的。蝴蝶结部分也勾勒了一下结构，强调了一下立体感。细化了脸，给瞳孔画上了渐变的颜色，并概括描绘了一下眼睛周围的眼轮匝肌。

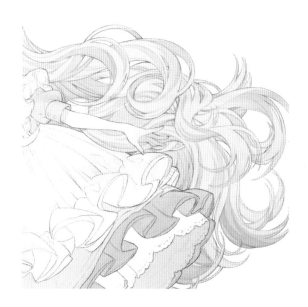

5.头发的细化是这张图的又一个重点。仔细观察能发现细化头发的思路就是去增强头发的分组感，区分细节处的阴影，给予不同位置头发不同的权重，让头发渐渐清晰起来同时又很整体。

6.头发高光的处理。右边箭头处用红色的颜料示意了一下深浅色的位置。要注意高光的形状是头上的一个圆环，应该是有透视的，不可以画成平面的。

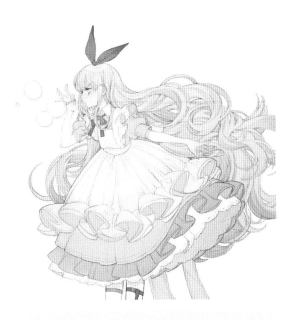

7.头发的部分差不多处理完毕之后，我们继续细化其他地方。现在的步骤能看到加入了围裙部分的底部阴影，并且阴影部分有一个渐变的变化。

8.画出裙子的褶皱，边缘相对密集和深入，中间部分相对稀疏和浅淡，这样立体感就体现出来了。和头发部分的思路一样，适当加入更深更小的阴影。

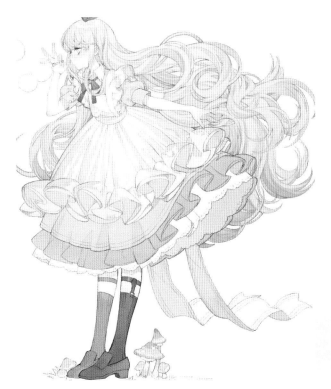

9.继续丰富暗部的细节颜色。把腿的前后关系用颜色的深浅表达出来。

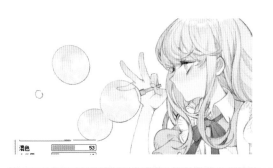

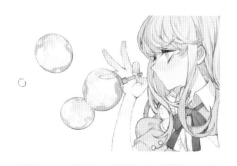

10.接下来画彩色的泡泡。首先画一个七彩的底色，基本就是用红橙黄绿青蓝紫的浅色涂上去然后用笔刷晕开，可以把混色值调高一些。

11.给气泡加入比较深色的边缘。

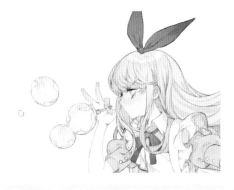

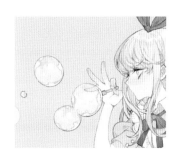

12.画一下边缘的高光。其实这一步效果已经出来了。

13.最后加上泡泡表面的高光和底色，就基本完成了。

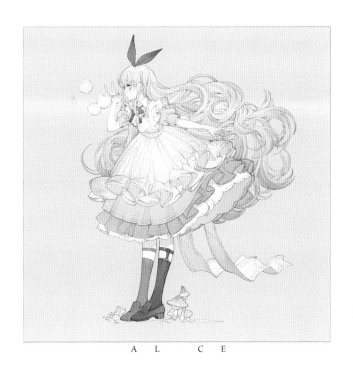

A L I C E

14.加入背景色，完成！

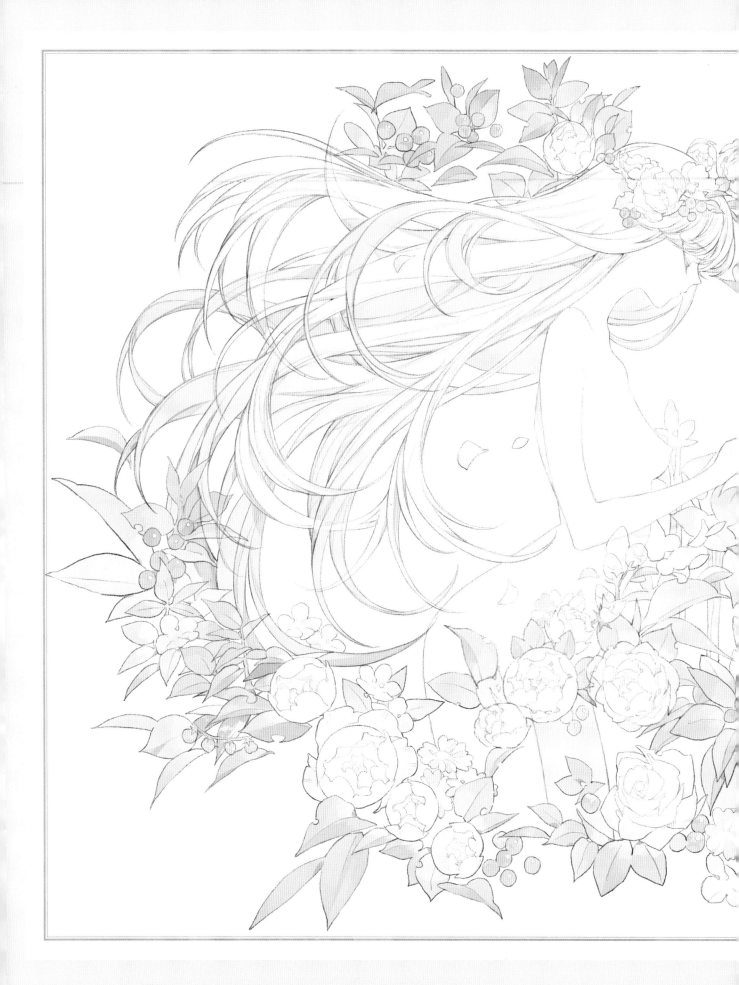

过程回放6

花叶季

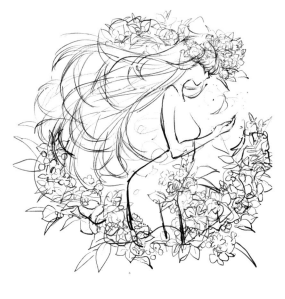

1.先画草稿，要将构图、人物动作、花的大概位置和形状都定下来。尽量去找大的轮廓，不用太纠结细节，整体轮廓好看就可以。这一步的头发是一组一组来画的，每一组之间尽量有交叉和重叠，不要有相邻的相似头发。画布大小是4000x4000像素。

2.描线。描线时可以选择不同的颜色，比如皮肤部分用红棕色，头发部分用浅绿色，也可以先用黑色描完再来修改颜色。画花的时候要注意花朵的结构和透视，花瓣因为角度的变化形状也会有变化。花与花同样有角度、大小、朝向的区分，因此更加生动。建议可找一些花朵的照片参考，更能够参透其中的规律。

3.头发比较多，可以大致分成前后两组（有时可以分成前中后三组），每一组分一个图层，方便修改。发丝和发丝之间要有一些穿插，头发要分叉，从上到下可以分成两根或多根，更有层次感。这样把头发和体型勾勒完成。

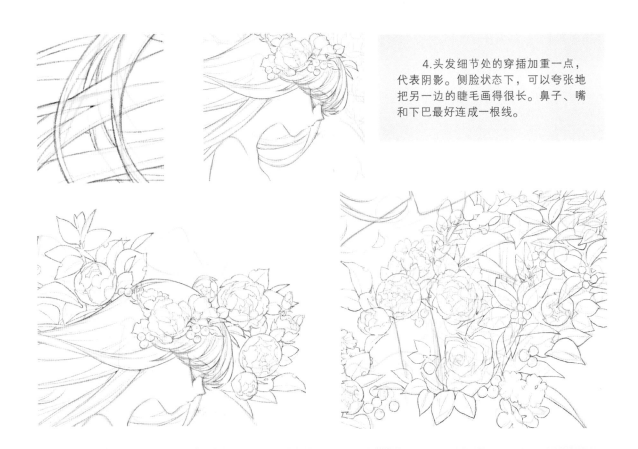

4.头发细节处的穿插加重一点，代表阴影。侧脸状态下，可以夸张地把另一边的睫毛画得很长。鼻子、嘴和下巴最好连成一根线。

5.画出植物。画之前可以多去临摹玫瑰、月季、蔷薇等花朵，明白它们的结构和构成。树叶整体呈发散状，不用太纠结细节，形状好看就可以。适当加入一些虫蛀的痕迹和花骨朵儿、雏菊等小型装饰花，让植物的层次更丰富。

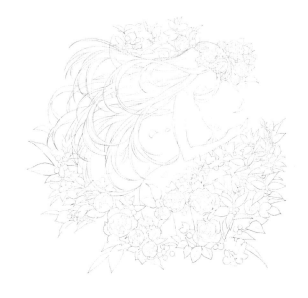

6.整体线稿就画好了，勾线这一步一定要有耐心，把它当作一种享受。

7.上底色。末端加入稍重的渐变色。这里的头发颜色倾向是黄—橙—绿，由浅到深。皮肤也是末端加入偏红的渐变。

8.渐变可以用模糊工具，也可以用笔刷的压感晕染开来。

9.第一张图中，在头发的穿插处加入较深的阴影。第二张图中，花朵下方的阴影也要画上。

10.给头发上第二层阴影，注意第一张图中的细节。第二张图中，头发的明暗层次渐渐区分了出来。

11.继续增加更多的头发细节，用协调的颜色变化、穿插关系增加头发部分的丰富性。皮肤的阴影也浅浅地刻画出来。

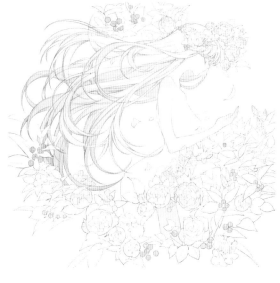

12.开始画植物。小果子用浅红色画出来，要有底色、高光、反光，这样质感比较强。

13.将花的底色铺出来，花瓣的穿插同样要加入阴影细节。注意左侧几张局部图中，不同角度、不同品种的花朵细节是如何表现的。不用过分地抠细节，保持整体的深入程度一致即可。

14.开始画叶子，浅绿色底色+浅黄色渐变+较深一点的阴影。叶子的颜色也可以多一些变化，靠近花朵的叶子，颜色可以更暖一些。

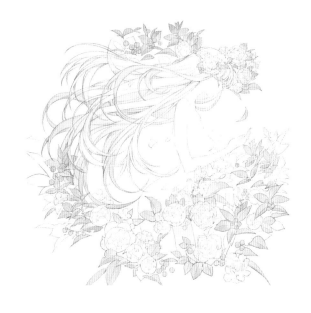

15.叶子也要注意分成前后两层，后层的叶子更淡更灰，有距离感。

16.将其余的叶子补全颜色。注意色彩要丰富有变化。

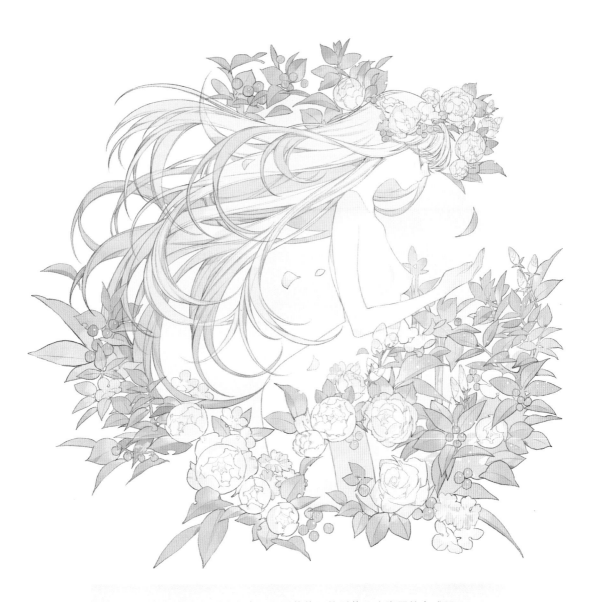

17. 最后加入一个圆形的灰底，强调整体圆的形状。这张画就完成了。

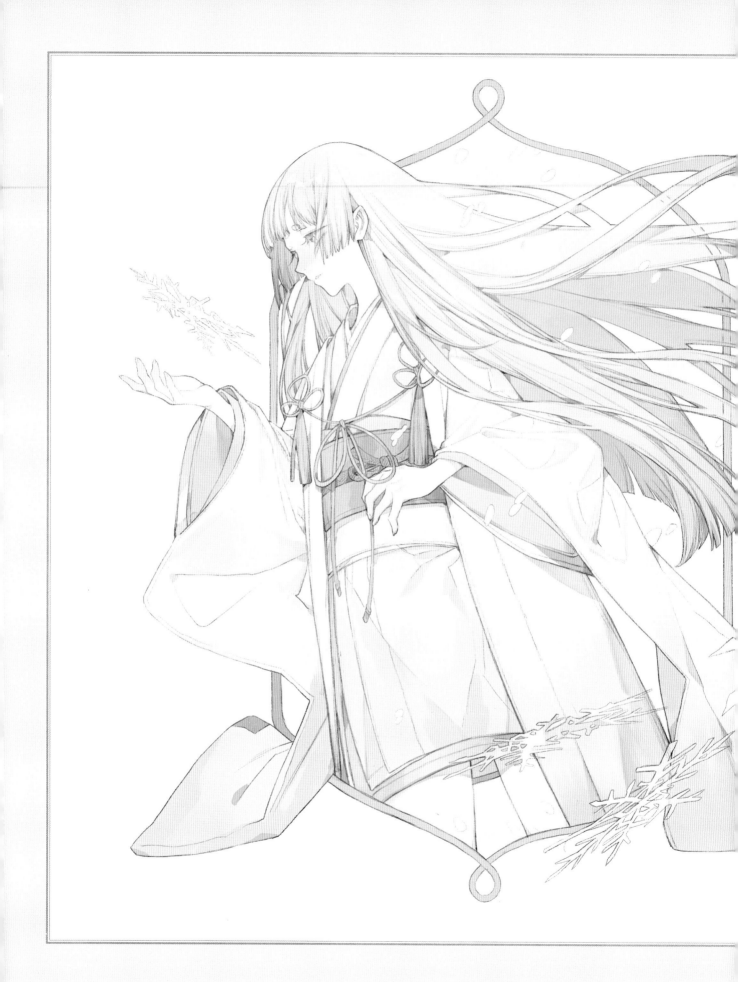

过 程 回 放 7

冰与雪的少女

1.因为是在iPad Pro上画的，所以这次使用相机角度。首先用普通的工具笔画出草稿，这一步需要确定整体的构图，人物的动作和人体，基本装饰物的位置。可以草一些，只要自己能看清就可。这里的画布大小是4000x4000像素，使用的笔刷是procreate的自调笔刷，参数如下。

2.把最开始的图层透明度调低，便于观察。在此之上为其添加衣物等比较复杂的物品，同时需要明确的地方也可以再明确一遍，方便之后勾线。

画衣物时要注意，这一张是和服的设计，是有比较严格的板型限制。建议多找一些参考图和照片，看清楚结构再开始。和服的左襟在上，穿上之后整体比较接近方形或者筒形，并不是紧身的。

草稿中能看到我一开始是想画一个冬季日本女子会佩戴的围脖，这样也比较符合冰雪的气质。后来细化的时候觉得遮挡会比较多，于是删掉了。

其实草稿笔刷不是特别重要，尽量选择最顺手、笔速比较快的就好。

3.开始勾线。将之前的两个图层尽量调浅到自己刚好能看清为止，这是为了不让它们干扰我们勾线。然后开始在草稿上面勾出细致的线稿，这一步也需要把之前草稿上的一些走掉的形修回来，是一个边画边修的过程。我通常为了方便后期修改，会把头发、皮肤、衣服、装饰物分别用不同的图层来画。

这里可以看到我的图层情况，基本是草稿用两个图层，一个是第一步的人体，一个是第二步的衣服等。这里也建议画复杂或者不修身的衣服结构时一定要先画人体。其他线稿图层会比较细，一个或几个小物件分一层。

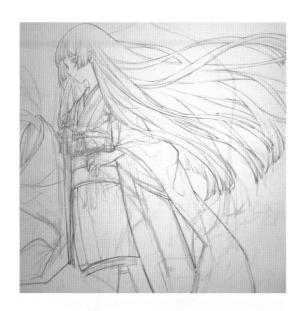

4.继续一点一点把衣服和其他部分画到位。

领口的穿插　　　　　腹部以及胸部处的绳结

底部的透视要注意。弯曲部分的褶皱也要画准，可以适当找些照片参考或者观察自己的衣袖。

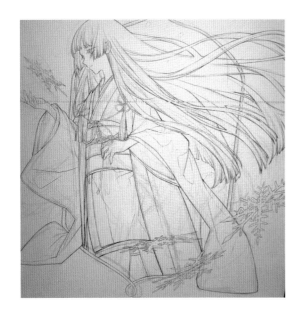

5.画出细小的装饰物，比如雪花和身后的镜框。这些都可以新建图层进行绘制。雪花因为有透视，形状又比较复杂，可能比较难画，可以先画出平面的雪花而后使用procreate自带的自由变换/扭曲/弯曲功能形变到目前的程度。具体操作方法是：先用左上角的第三个选区工具选出要形变的雪花，而后用第四个选区工具直接变换即可。数量比较多的情况下可以适当复制、粘贴，但要注意复制的雪花大小、方向不要和之前的一样，也不要挨在一起，尽量做到让人看不出来的程度。

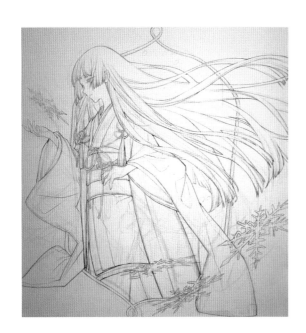

这些地方，处于比较明显的阴影处，所以稍微加深处理。

6.最后来处理线条的粗细，处于外部的部分线稿可以加粗处理突显立体感，一些处于阴影的部位可以加黑，如图所示。

头发的边缘相对于内部的线条更粗，这样轮廓比较明显，有一定的立体感。

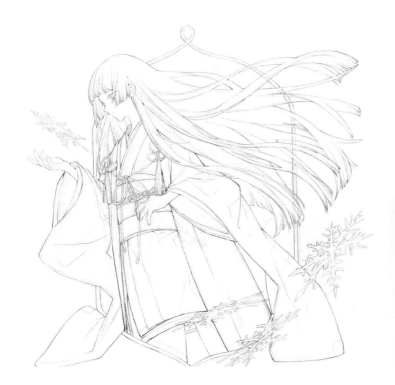

7.最后将画完的线稿导入电脑，基本就是这样啦！可以在电脑上适当调整构图，做最后的处理。这一张图只是调整了一下角度，顺时针转了大概10°，让整体看起来更平衡。

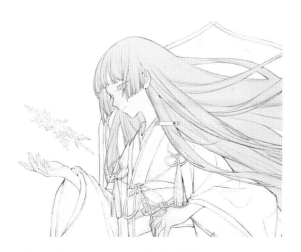

8.开始选区上色，使用SAI的魔棒、选择笔、选区擦工具。上完底色之后可以给每个部分一个小小的渐变，增加复杂度。此处渐变可以用模糊工具，也可以用笔刷的混色功能，如果用笔刷的混色功能，需要稍微调高混色栏的数值。比如像头发贴近脸颊的地方可以适当喷一些肤色的颜色让它更自然，这种处理方式同时也是属于环境色的影响。

上排依次为魔棒、选择笔、选区擦、模糊工具和混色功能。

左图为喷枪参数，大部分为SAI自带的。

适当喷一些肤色的颜色让头发更自然。

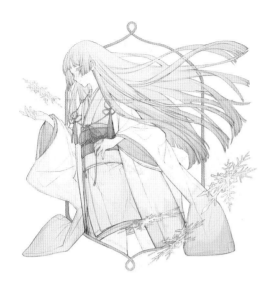

腰封和绳结
的颜色处理。

9.铺好的底色要注意颜色之间的和谐，同时也需要有一些相对的深色去压住整个画面，比如腰封和绳结的颜色。整体的颜色是跟冰雪相关的蓝紫色调，这是在定主题的时候就构思好的。

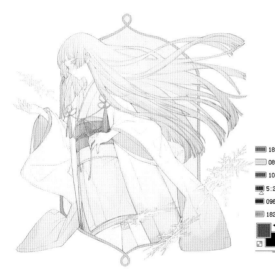

182
089
104
5:215
096
182

10.锁定不透明度修改线稿的颜色，让它不会那么死黑，而是和物体本身的颜色相近，整个画面更加和谐。线稿的颜色比物体本身的颜色更暗、更深，同时饱和度比较高。比如画皮肤周围线稿的颜色，我会选择左图面板截图中的颜色。

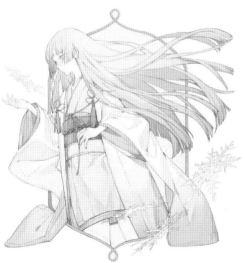

11.加入对细节的处理，稍稍带过各种地方的阴影，小的转折处也需要画一些小阴影。

图示这些地方的阴影都要细心处理，其中上排最右图示的褶皱也要注意。

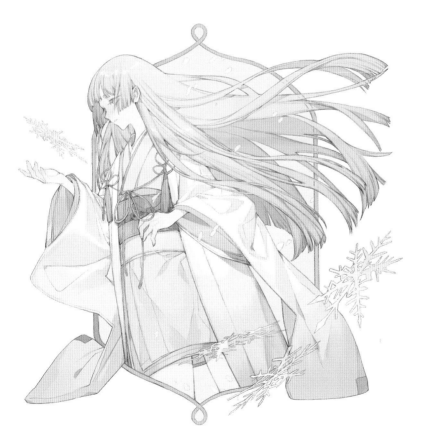

12.最后在Photoshop里添加杂色（滤镜面板→杂色→添加杂色→参数10左右），正面添加一些小雪花做装饰，就基本完成了。

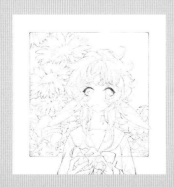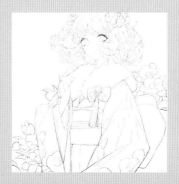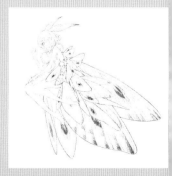

第 三 章 线 条 资 料 馆

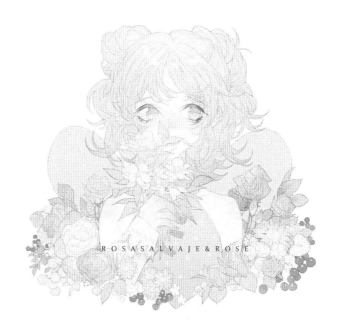

ROSA SALVAJE & ROSE

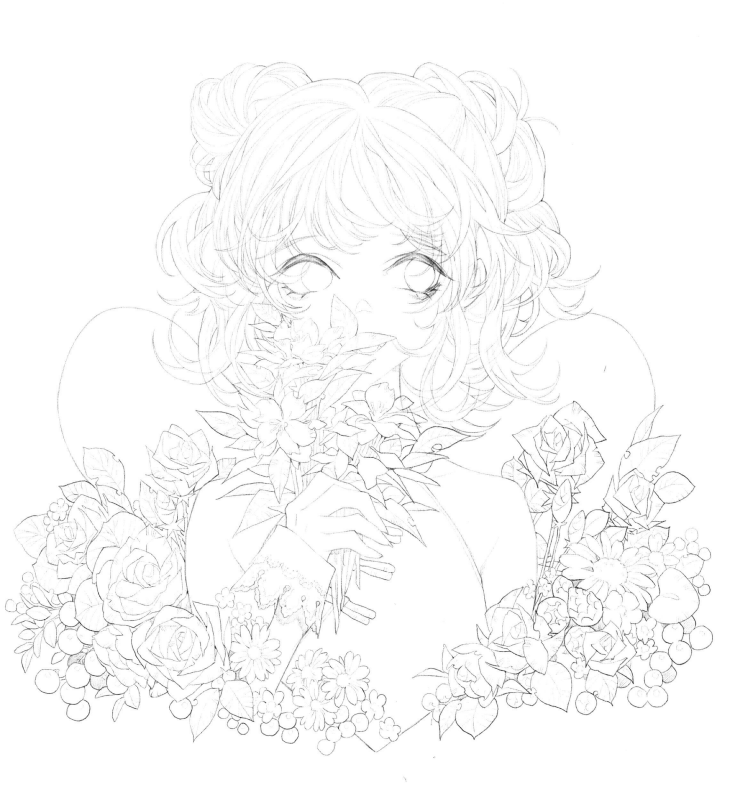

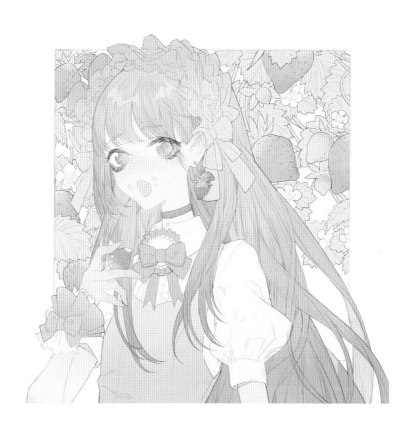

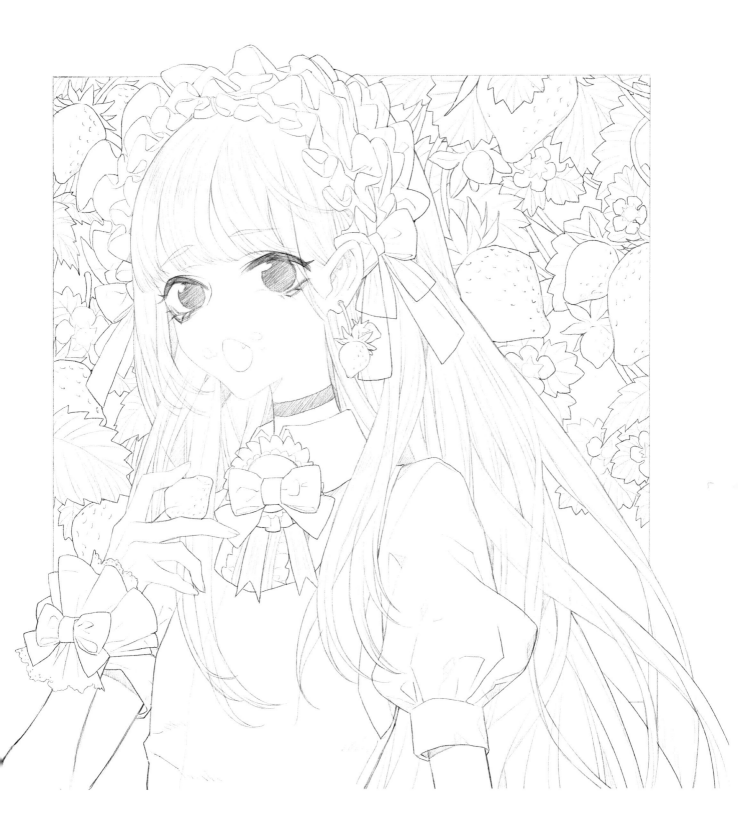

ALICE

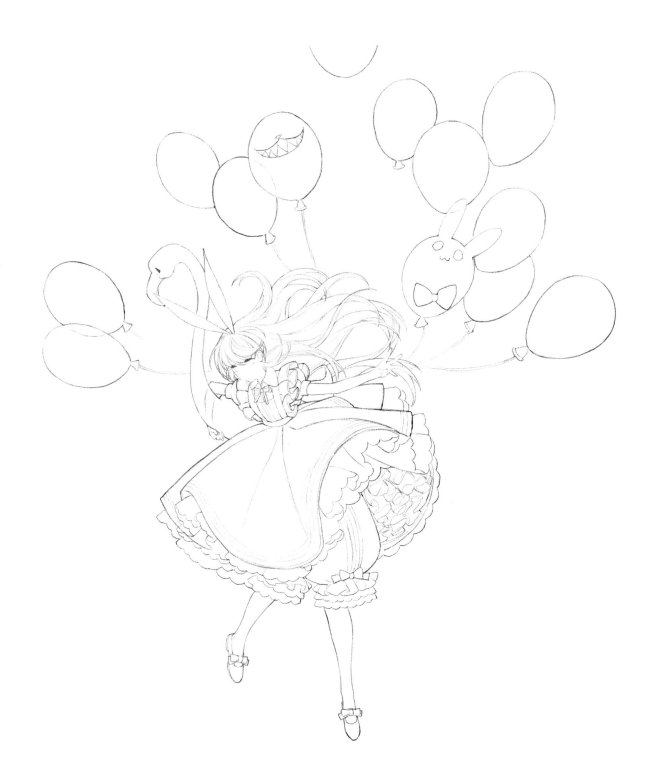

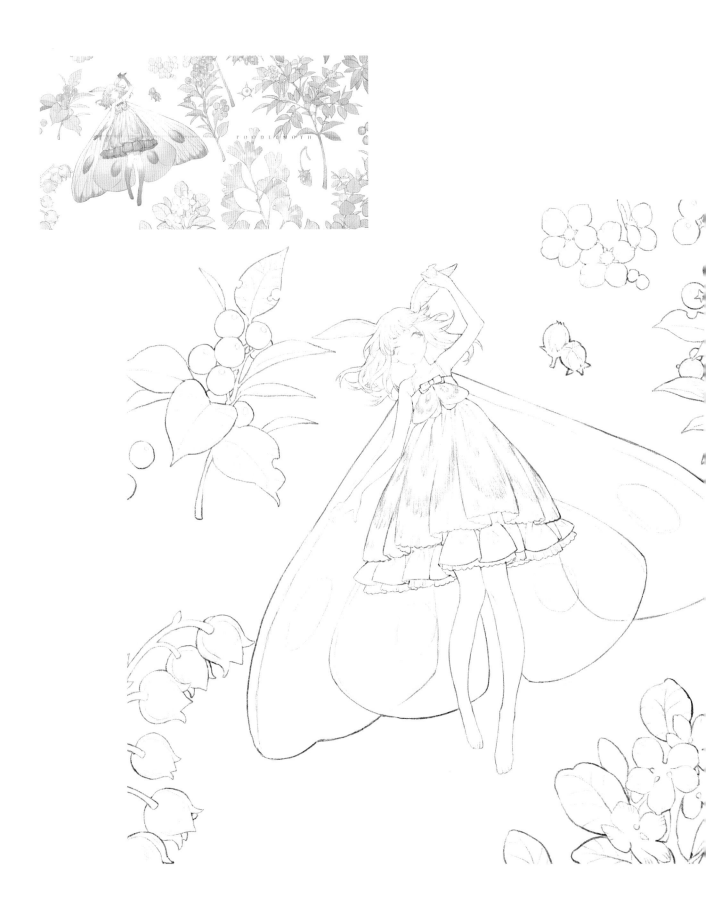

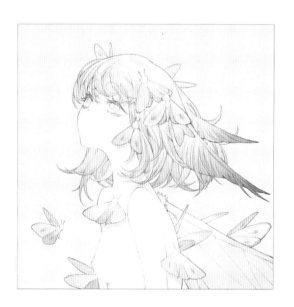

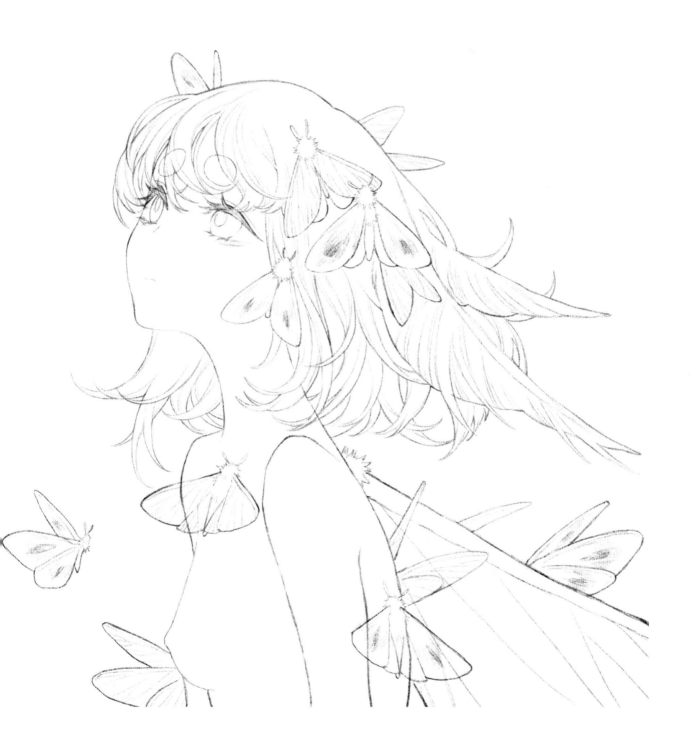

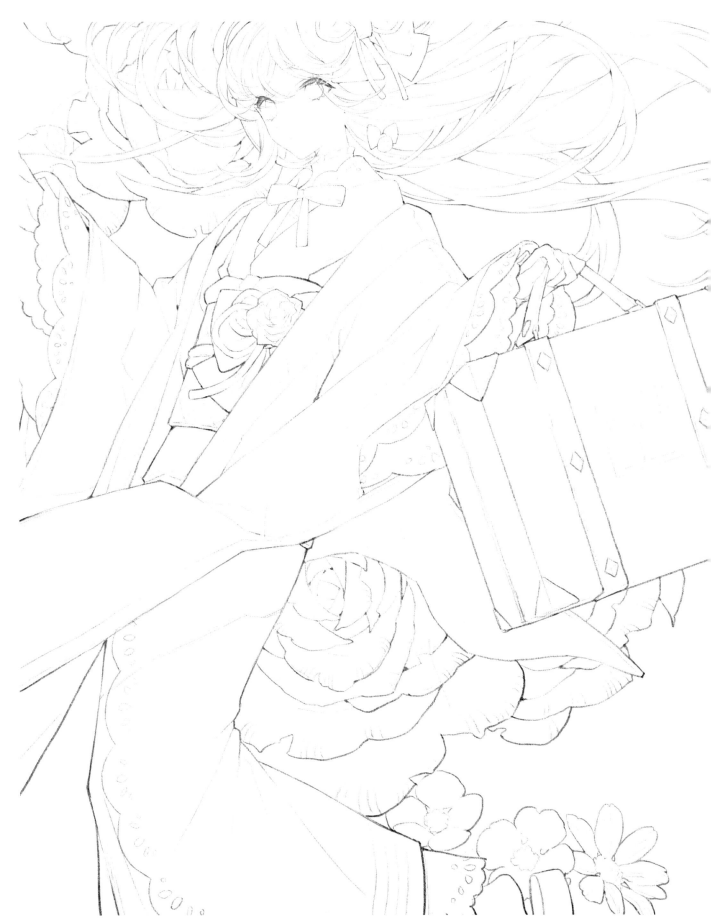

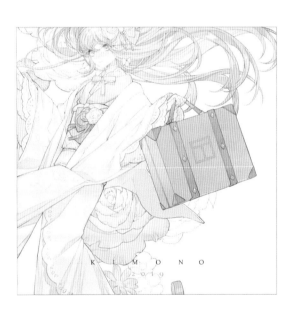

KIMONO
2019

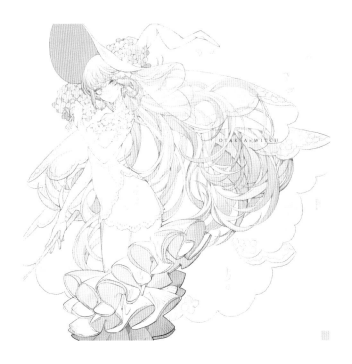

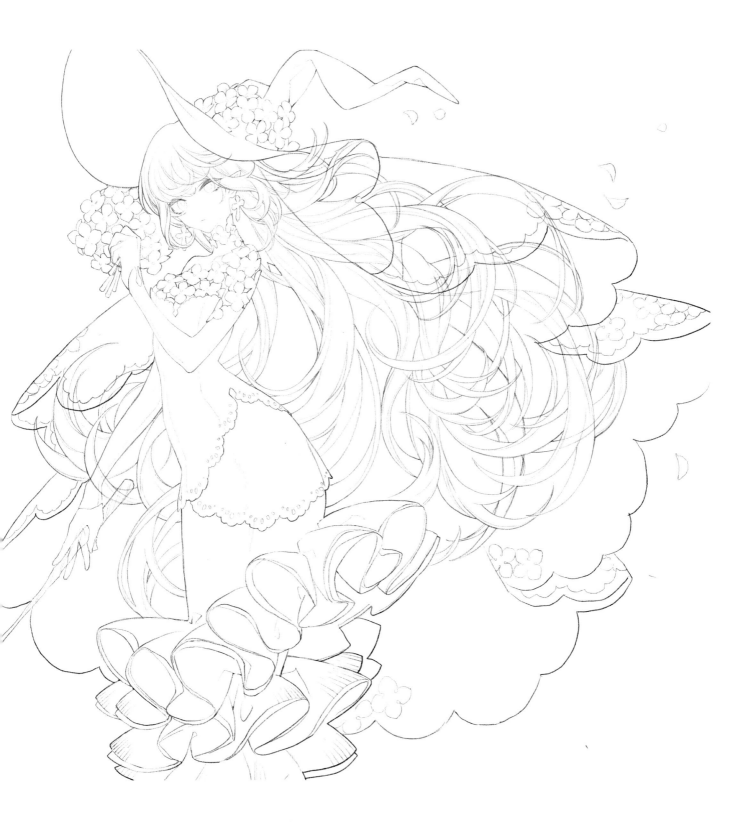

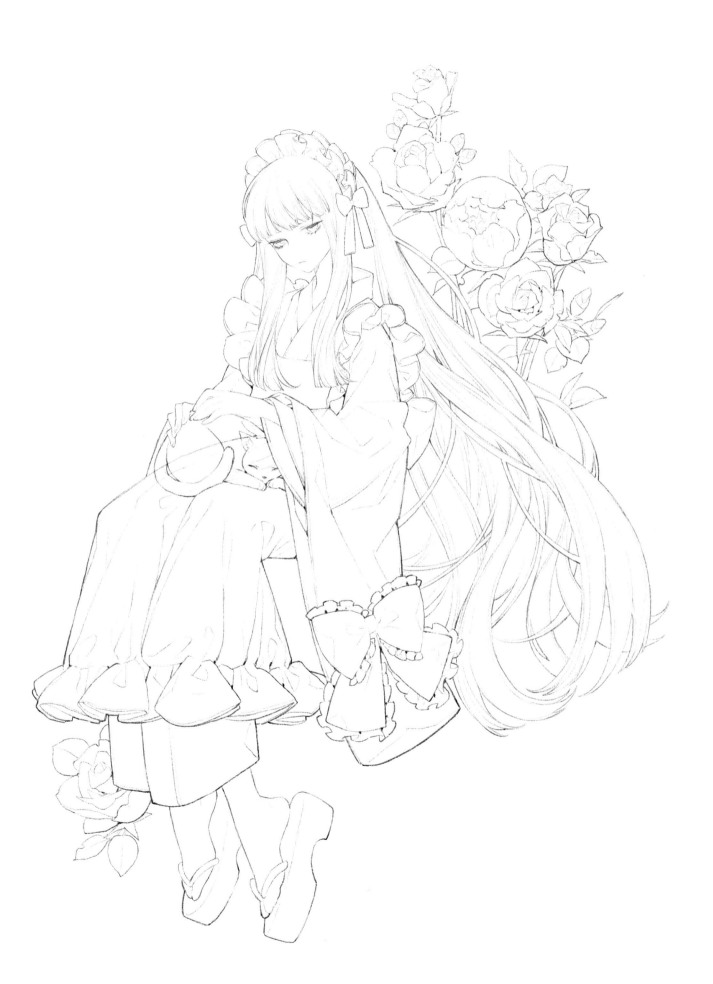

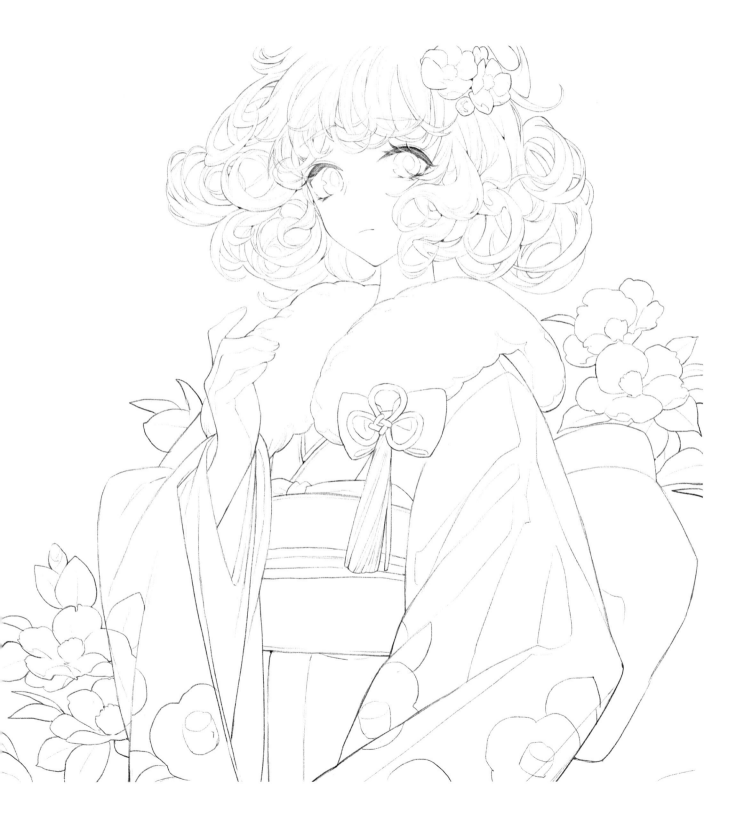

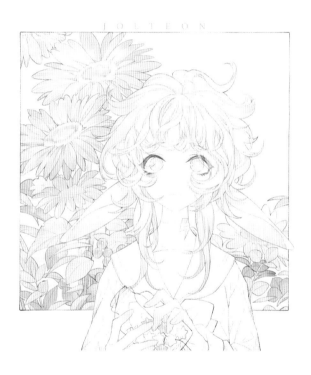

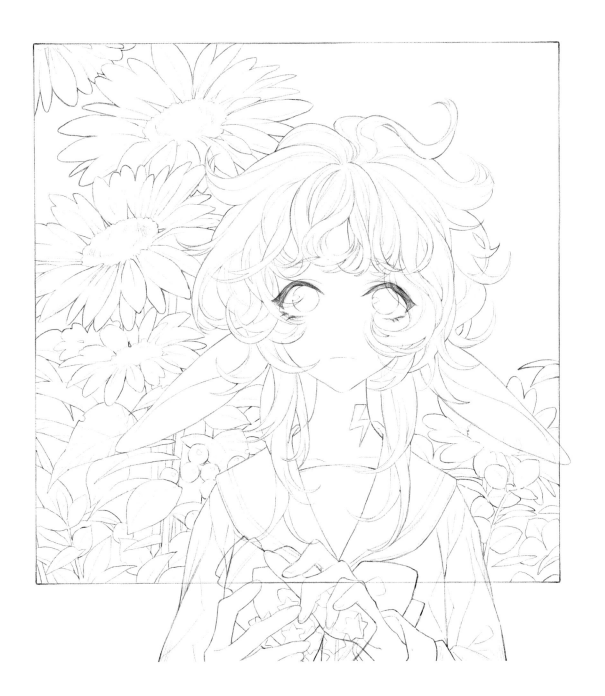

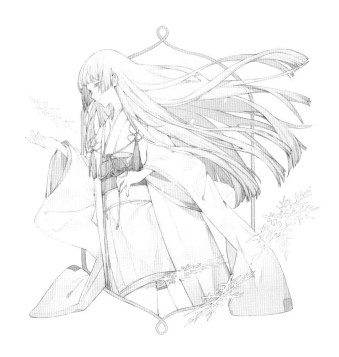

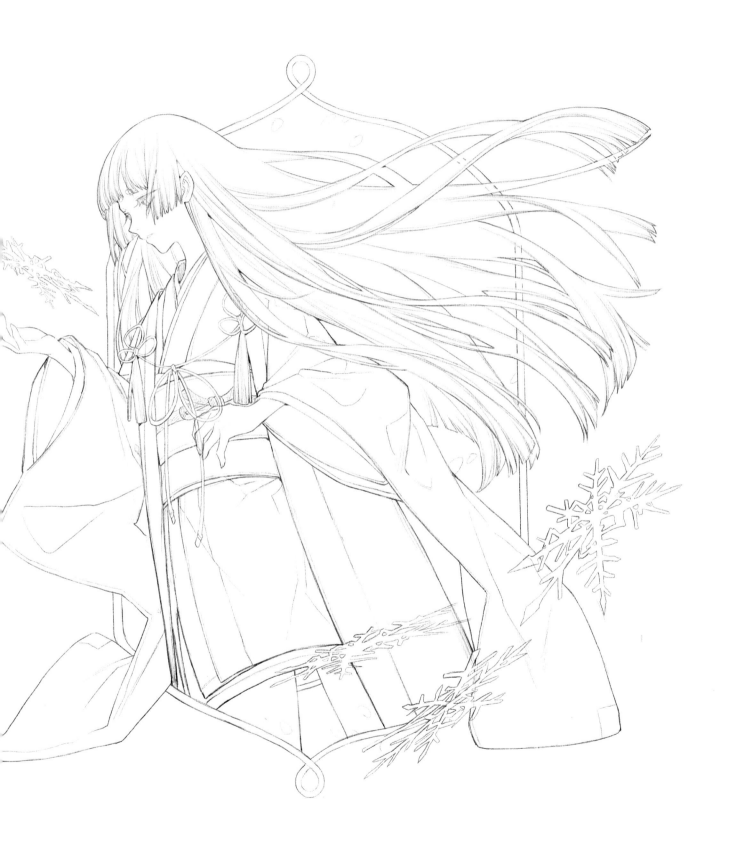

A L C E

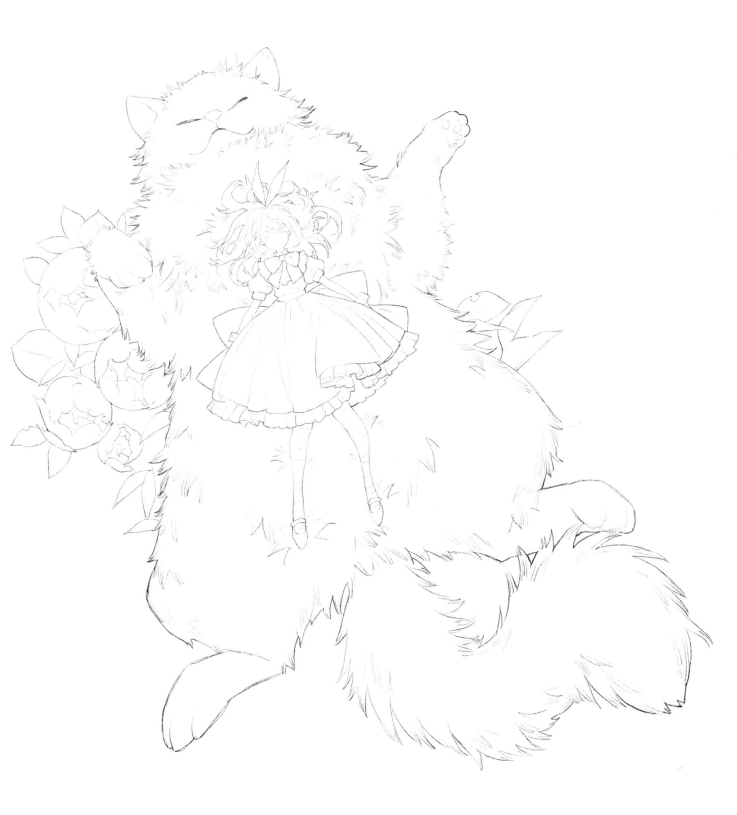

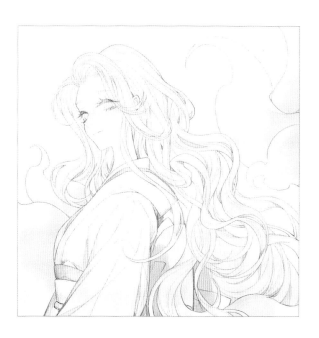

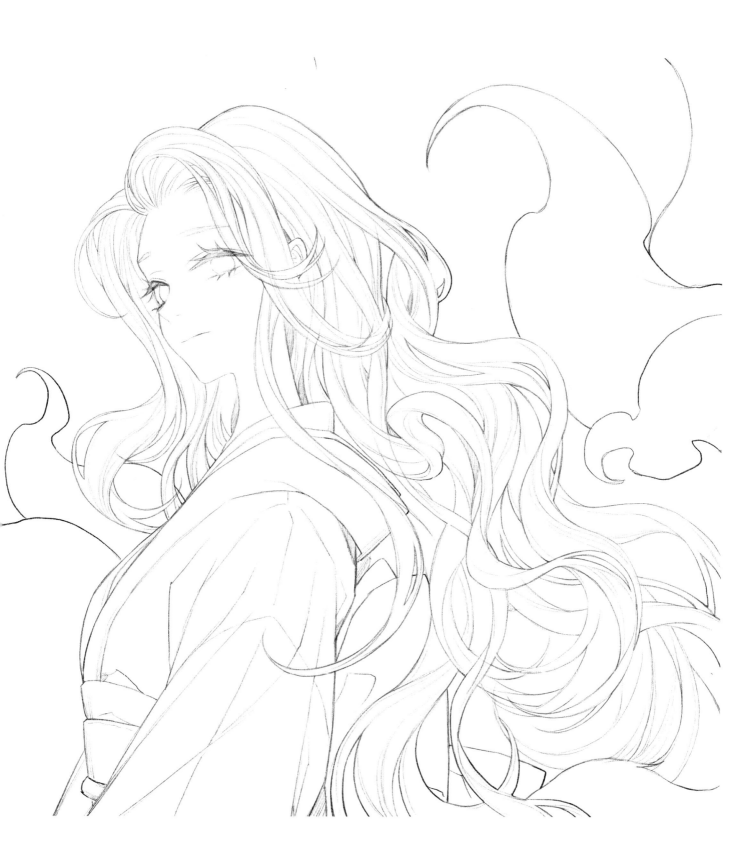

POODLEMOTH

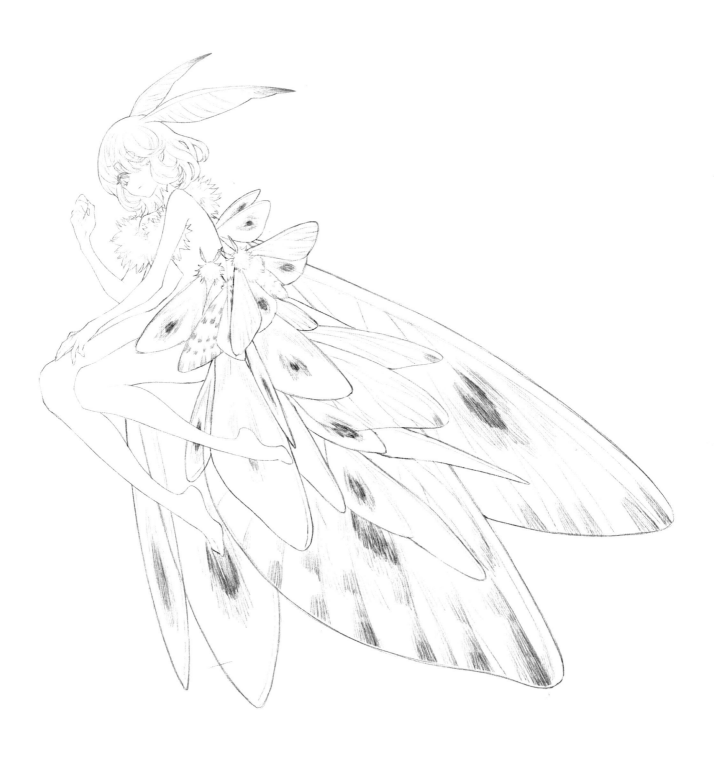

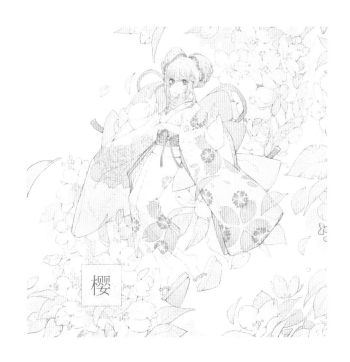

樱

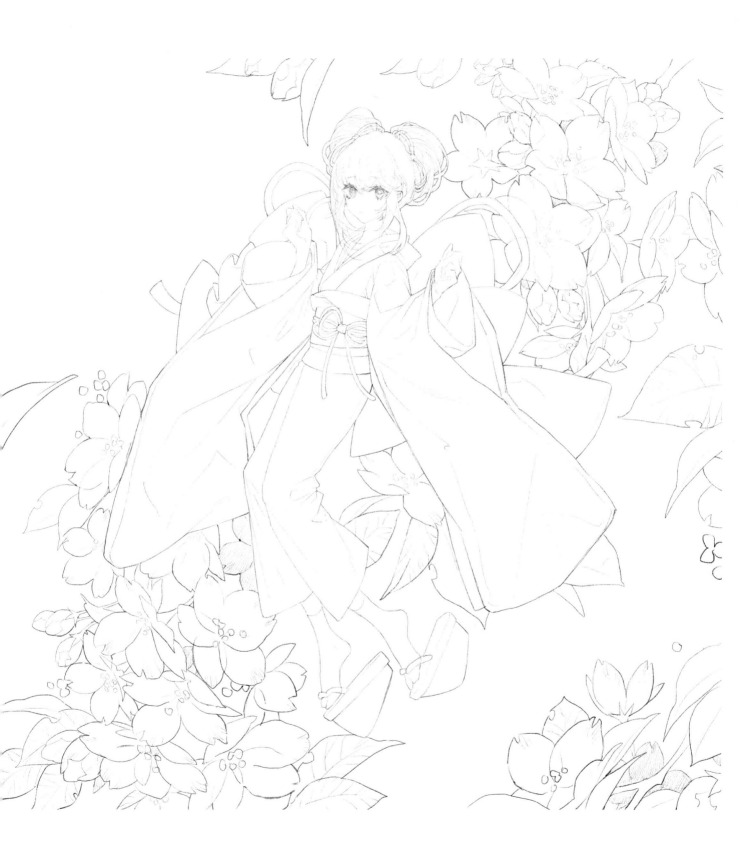

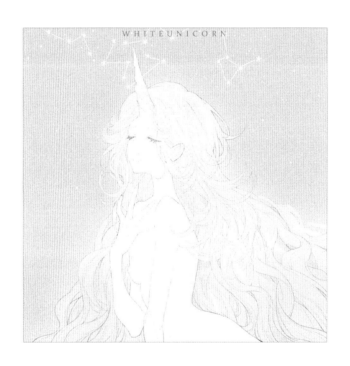

WHITEUNICORN

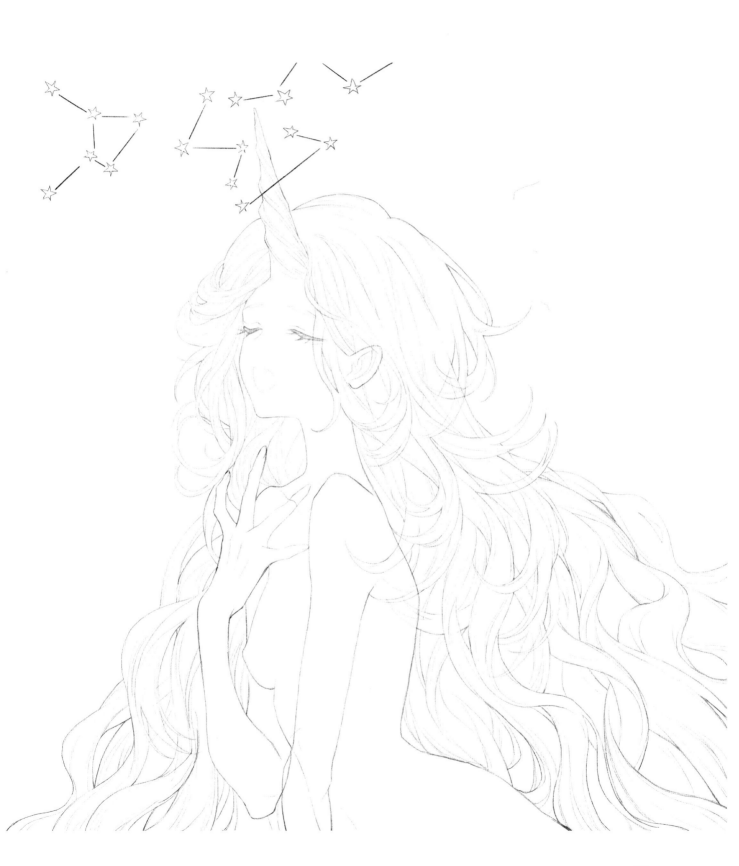

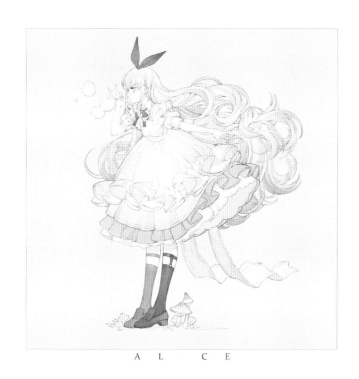

A L C E

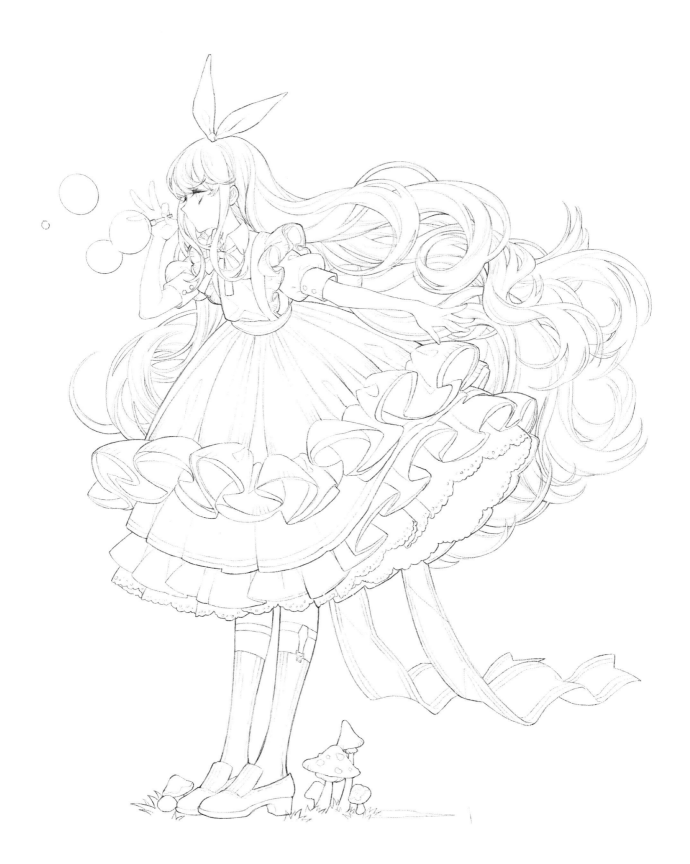

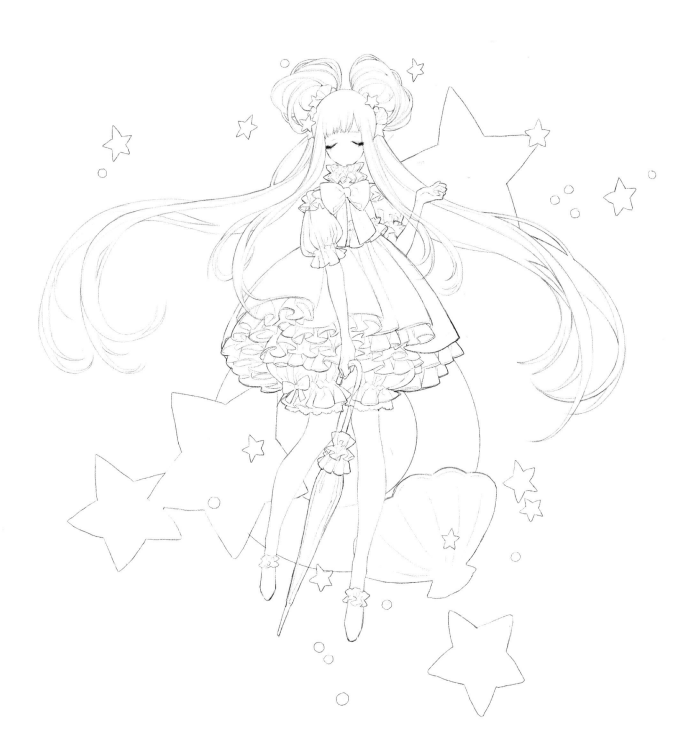

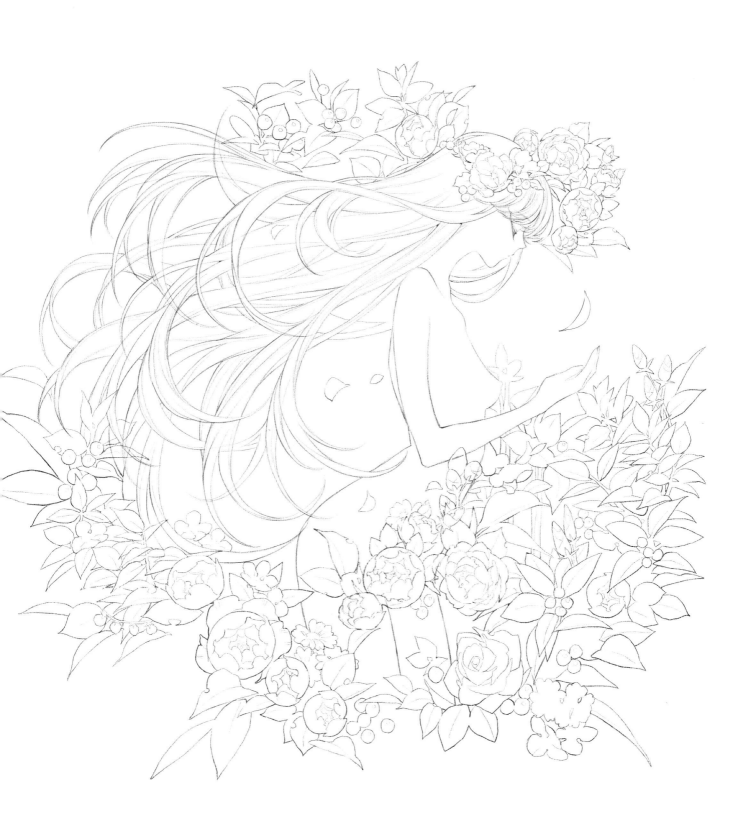

后记

大家好，我是这本书的作者，可以叫我口丁，另外一个比较常用的笔名是 DAdonika。

这是一本时间跨度长达一年多的日常绘画的合集。

从一年多以前买了 iPad Pro 开始，突然有了一个方便随时携带的画板，便渐渐开始把一些平时想到的小灵感、小想法描绘出来。

在这之前我几乎很长一段时间都是在画同人绘画或者完成商业工作，这样完全去呈现自己想法的涂鸦方式，让我觉得十分放松，并且很好地缓解了压力。一年下来我自己也在逐渐地产生变化，有时候再看看之前的图，会常常感到那时候的不成熟——无论是画工还是心态上。

书名中的"薄色"一词，本来的意思是一种很美的浅紫色，不过在这里一方面是为了不遮盖线稿，整本书的色彩都比较偏浅色，另一方面也是由于书里都是我一些日常的、轻快的小点子，也希望能给各位带来轻松、治愈的感觉。

书里基本都是我自己的一些兴趣点合集，比如可爱的女孩子、小裙子，甜甜的食物等，画的时候非常自由。爱丽丝和白色独角兽是我高中时代就画过的题材，《樱》里那位粉色丸子头的女孩也是我几年前画的樱饼拟人的人物。虽然曾经都不是很正式的人设，但如今再把她们重新画出来，感觉还是非常有意思的。希望未来能够创造更有趣、更可爱的人物，再让他们在纸上奔走和歌唱。

最后，非常非常感谢你的阅读，如果能够带给你一点点治愈的感觉，那就再好不过了。

LIGHT